從

侯孝賢
《悲情城市》

到

徐漢強
《返校》

第七

THE 7th
ART
TREATISE II

藝

II

GENIUS
LOCO-SPECIFICUS

林慎

著

推薦序
思想・電影

文／陳光興（國立陽明交通大學社會與文化研究所榮退教授）

2022 年 9 月末，林慎兄很熱情地來信邀請為他的《第七藝II》作序，雖然不是很懂香港，特別是電影，過去每年都進進出出，只能算是粗淺的理解。書稿中提及許多的思想資源，馮建三、荊子馨、已故的溝口先生、陳冠中等都是長期的摯友，還有些香港一起工作過的友人，如許寶強、潘毅、呂大樂、陳清僑、邱立本、張頌仁等，偶爾去都會跟他們聊聊，特別是我們很多人敬重的大哥侯導是分析的重點，盛情難卻，只能試著說些什麼。

所謂電影、文學、音樂、戲劇、繪畫、攝影、電視劇等，不過是形式上的分類，各有特性與積累的傳承，共同處在於都是思想的載體，特別是在東亞地區有現代思想界的傳統，《第七藝II》體現的正是具有代表性的魯迅以降批判知識分子對世界的關懷。

生活在台灣，讀這本書不僅是讓我們從香港反思長期歷史問題的視角，不同於一般的電影評論與研究，它的深度、厚度與治學的態度，都值得學院中人自我反省。早已沒有電影工業的台灣，雖然在侯導的帶領下繼續創造有品質的作品，紀錄片有相當的成果，研究上不能說乏善可陳，平心而論沒有導演們的高度，

能在國際／思想界對話。

　　電影如果不能與思想脫鉤，那麼我們就可以集中在世界的核心問題來討論。過去半年在所謂全球疫情的狀況下，遊走於新加坡、法蘭克福、柏林、柏克萊、舊金山、牙買加金士頓、倫敦、泰南 Nakhon Si Thammarat、曼谷等地。這些地方中，泰國從未經過殖民統治，典章制度深受英美影響，公立大學全部以皇室命名，校長一人說了算，而民間跟各地雷同，有強大的自主性，活力十足。

　　前英屬殖民地牙買加的西印度大學 Monash 校區號稱是左派大學，大學部導論課的指定讀物都來自英國，跟香港、新加坡一樣，承襲了殖民統治的傳統，工資高得驚人。文化多采多姿，「兩個牙買加」是所有人的口頭禪，學生都被教育成只管自己不管別人，Bob Marley 的雷鬼馳名世界，各地的粉絲（包括研究者）都忘了那是農奴時代為了活下去的媒介。十多年前，聽到三代樂團，第一代的讓人感動落淚。殖民主義結束了嗎？

　　德意志帝國與大英帝國都已沒落，資源依然豐富，德國農業體系完整，除了慕尼黑各地物價低廉，九塊歐元的交通卡可以用半年，在 Salle 的大街上經常看到紙箱裡放著家用品、書，讓路人撿，圍牆倒塌後的柏林成為世界的藝文中心，馬克思（Karl Marx）與希特勒（Adolf Hitler）的國族社會主義共同造就了當下的德國吧。

　　到了倫敦，因為在牙買加車禍，窩在朋友家，只見到了老友

Martin Jacques，八十年代 *Marxism Today* 的主編，是少數持續關切帝國主義的批判分子，曾經在香港生活，在台灣、大陸訪查，最後成書，呼籲歐美讀者面對世界的變化，面對過去所造成的禍害。作為 *Guardian* 的專欄作家，他當然又談起二十大與台灣問題。大陸稱之為「白左」的種族主義概念，一竿子打翻一船，Martin 那一代人一直在帝國內部戰鬥，沒有功勞也有苦勞。

回到台灣，碰到來台交換的大學生 Magnus，談起德帝國的過去、巴勒斯坦問題，他都很有看法，希望能做些什麼。歷史還是得靠有良心的年輕人慢慢從內部外部共同努力。

不同於林慎兄對殖民問題的看法，台灣到底是否被國民政府殖民，很難回答、沒法蓋棺論定，1945 年的「光復」與九七、九九「回歸」，七二沖繩的「復歸」，韓半島的分斷，在東北亞有特定的語境，必須歷史地來看。台灣原是荒島，南島人最早遷入成「原住民」（natives），後來一批批來的漢人成為「移住民」（settlers），一直到今天整個東北亞地區大批移工是最近的「移住民」。

歷史進程上的「華夷之辨」、「朝貢體制」、「民族國家」、「中國崛起」（張承志兄的《敬重與惜別：致日本》是最重要的思想警訊資源），指稱的不僅是政治變動也是文化、思想的大轉換。例如，從港大作為帝大到中大的民族主義機構，再碰上所謂全球化（評比），中大又該如何定位？如果只從政權移轉來判定，顯然過於化約。去殖民的工作是全面性的，至今是否開

啟，還是大哉問。

回頭來看「九七大限」，活在台灣的我們難道沒有責任在思想上指出去殖民的具體方向？陳映真是少數以展覽的方式，試圖回顧歷史，面對未來。正是因為冷戰的攔截，我們沒有準備好，才造成今天香港的困境。「五十年的過渡」還剩一半，據說大樂是少數在思想這個難題，其實是「我們」的問題。澳門的回歸似乎較為平順，又該如何理解？困難在於港澳台大陸的思想界沒有形成共同平台，《第七藝II》是通向這條路的重要努力。

順便說一句，「XX作為方法」常被誤解，《去帝國》要負點責任，以魯迅出發的竹內好與溝口雄三兩位先生，都很清楚地表示立足點是日本，歐、亞兩條思想傳統在近代的路線相互纏繞、競爭，他們希望透過不是主導性的亞洲／中國重新認識、反省自身的殖民帝國主義。當然，寫作者怎麼使用都無可厚非，還是得澄清源流，才對得起兩位先驅。

不同於學院派拿了大量資源，林慎兄作為博學多聞學者的三部曲，動力不僅在鄉土之情，也在處理動盪中的香港，期待第三部能早日問世。此外，容我期許他提及南韓、新加坡與港澳台的結構位置，當然也包括中國大陸、日本，都有可觀的思想型導演，以他的學養必定能將視野放寬，讓讀者享受更豐富的盛宴。

2022.01.05

於新竹寶山

推薦語

　　林慎博士的《第七藝》是「一書一世界」，不只書寫港台電影，歷史文化、寰宇情境，港台與中國大陸關係的非常鏡像，已在其中。

　　　　　　　　　　——馮建三（國立政治大學傳播學院教授）

目次

第一章　超克論 GLANEUSES

第一章
超克論
GLANEUSES

第一節　如影如電

「台灣電影作為方法」

一切有為法，如夢幻泡影，如露亦如電，應作如是觀。

——《金剛般若波羅蜜經》

國家主義是「最反文化的疾病」。

文化與國家……是對立的……所有偉大的文化時代都是政治衰落的時代：凡在文化上是偉大的永遠都是非政治的，甚至是反政治的。

——尼采（見劉昌元2004, p.287）

台灣大局

類似的以影立論手法不是首創的，我的取向若有不同，就是本冊中將提出的原創概念。哲學博士梁光耀著有《談電影看哲學》，指出現代學術界的大問題：「自從學院制度出現之後，哲學變得專業化，哲學家討論的問題也愈來愈抽象，即使一般學者，都難以理解。但其實西方哲學最初出現的時候，是十分『入世』的，蘇格拉底就是站在街上跟一般人討論哲學問題，令大眾有所得益。所謂哲學的『復興』，指的就是哲學『回歸』日常生

活，恢復它在古希臘時的功能。」（梁光耀 2014, p.4）我曾於專論中使用這種「回歸經典」的做法。恢復事物在古代時的功能，必然要有因時制宜的態度。以電影啟發來檢視思想，也發展當代應有的生活態度，讓抽象的具象，也讓出世的入世，嘗試解決當代社會問題，是學人應有之義。

台灣是一個獨特的地方。它有著華語圈中一脈承襲下來的歷史感，只要到台北故宮博物院便可略知一二，由大清的帝王用品至到簽下的國際條約，都使人不得不思考其族群根源；另一方面，在國際和東亞格局來說，台灣跟上冊論及的香港地理上都是處於大國邊陲。雖然地方有大小之分實屬平常，可是這自然又跟歐洲列強甚至非洲格局不同。在這樣的處境下，族群身分、文藝成就、國際認同等方方面面相當重要，不只是空談，而有力發揮作用的媒介──包括又不只電影──縱然有娛樂大眾的面向，自然亦有其「無用之用」。

台灣、香港、南韓、新加坡曾被稱為亞洲四小龍。當中香港和南韓先後成為了地區甚至全球文化中的先行者，似乎比較少人會說台灣是電影重鎮。不過侯孝賢、李安、蔡明亮早揚威國際，九把刀的《那些年，我們一起追的女孩》橫掃兩岸三地票房，每年的金馬獎典禮與表演亮相的港台明星等等，告訴大家說：台灣電影與電影人一直都有著重要的位置。用最官腔的說法，他們成功「說好了台灣故事」。

不過，過了白色恐怖時期，有說好的自由，自然也有不說好

的自由。在近年《刺客聶隱娘》的天下觀之前，侯孝賢早年的電影便在陰霾中訴說過以前時代的恐懼。《返校》自從遊戲上架便引起廣泛討論，改編成電影一樣引起話題。同型訴說白色恐怖年代的還有楊德昌的《牯嶺街少年殺人事件》和萬仁的《超級大國民》等等。台灣電影人聲嘶力竭，重複又重複，執著再執著，以不同手法和切入點提醒著些什麼，似乎有著電影娛樂以外的重大功能。如果有意將這些重大功能放在視日新月異、戀新忘舊為平常的香港，更會見到同說華語者之間的一點點文化差異。

可是另一方面，今時今日的台灣電影即使不再是官方嚴謹控制的媒介，依然跟官方撇不開關係。跟崇尚自由開放經濟的香港不同，台灣的不少電影都要在官方支持下才可拍得成。當中著名的例子是為魏德聖導演的史詩式長片《賽德克‧巴萊》不但獲行政院撥巨款資助，還獲國防部支持選角，開放試鏡，找了二十六位具強健體魄的原住民演員。（果子電影 2011, p.84）這又是香港電影掙扎求存間難以想像的。

說到掙扎求存，近年香港電影都在艱難的情況下前行。佳作不是沒有，但總體產量下降。於是上一冊內有了很強的「找活路」傾向。香港面對王家衛《花樣年華》／《2046》、麥浚龍《殭屍》、陳果《那夜凌晨，我坐上了旺角開往大埔的紅 VAN》、黃綺琳《金都》中各自表達的「華麗戀舊、死而不殭、城市消失、棄土出逃」（見 AT1），都是創作者透過電影表達的主題訊息。台灣電影呢？台灣電影驟眼看來沒有如此急切的城市消失問題，

但同樣面對「找活路」。這裡的找活路不是說易行難的生活哲學，台灣人面對的也不是如香港的語言、文化、體制逐漸消失（甚至台語保護、原住民、轉型正義等議題都在緩慢但有理地前進），而是更大層面上的存與亡課題。

生不同活。闖生路也不同於找活路，不存在任何矯情空間。

姑且將問題簡化為「闖生路」，以此為簡陋的開頭來叩問：闖什麼的生路？台灣主島在歷史以來都有強鄰在旁，由以前的華夏帝國，到現在的中國大陸、日本，甚至遠在太平洋對岸的美國。而這些國家或政體的影響都見於現代台灣。我們可以在《悲情城市》內聽到日語和非原住民講的國語，也可以在《月老》——這地道的華人傳說——電影中見到只有英文名「Pinky」的主角。在這些表層以外，現代台灣面對的可能前所未有地複雜，是一種後冷戰或新冷戰時代，壁壘分明的局面。它面對的問題可不少。

俄羅斯對烏克蘭的不對稱戰爭繼續，使外界關注台海局勢。人們沒有忘記亞洲這一端也有類似的情況，不只有朝鮮半島的緊張局勢。華語區中的國共內戰以國民黨撤台暫告一段落，不但直接引致跟原住民的衝突和後來的轉型正義政策，其實在目前大體和平的境況背後，「延續半個多世紀，分立與對峙迄今依然沒有結束。國共雙方從未簽署停戰、和平協議。」（BBC 2020）台灣有護國神山一說，指台灣積體電路製造公司。然而正如烏克蘭對全球糧食和資源亦有貢獻一樣，所謂的神山有如硬幣一枚兩

邊，可以是護國之物，亦可以正是他人入侵的原因。在全球化格局下，生產晶片無疑需要多國的供應和協同，台積電董事長劉音德便指出：「沒有人可以以武力控制台積電……侵略會毀滅世界秩序，地緣政治格局會完全改變。」（雅虎2022b）而BBC的大字標題是「台灣民調：過半人不信能抵禦解放軍百日」。（2022）

　　電影方面，迪士尼在中國大陸被半禁足。美國迪士尼電影是票房大戶，旗下的漫威電影作品《復仇者聯盟4：終局之戰》（*Avengers: Endgame*）曾在2019年的中國大陸收穫164億台幣，擠進大陸影史前三位。（ETtoday 2019）可是相隔兩年，漫威第一位華裔超級英雄《尚氣與十環傳奇》（*Shang-Chi and the Legend of the Ten Rings*）和另一大片《奇異博士2：失控多重宇宙》（*Doctor Strange in the Multiverse of Madness*）皆未能如期上映，迪士尼行政總裁鮑伯・查佩克（Bob Chapek）表示：「我們有信心就算沒有中國，也不會妨礙我們成功。」（雅虎2022a）然而同屬華語區，台灣跟香港的票房就算加起來，還是跟大陸有所顯著差別。雖然大陸吸納了不少台灣影視圈工作者，也有不少兩岸間的交流，但陰晴不定的氣候的確不容忽視。

　　再舉一例，轉型正義這議題在全球不同地區都是不簡單的。在英國的劍橋大學有以前首相命名的邱吉爾書院（Churchill College）被抗議宣揚種族和帝國主義；在美國，印第安人至今還在爭取祖先被騙去或搶走的土地，還有難以補償的人命損失；香

港的殖民與後殖民修正主義角力至今，戀殖與去殖者皆眾。在台灣，白色恐怖時期過去，身處政黨輪換、處理黨產、總統向原住民正式道歉的年代，台灣的正義之路遠遠未完──正如不少人也相信，台灣本身也尚有很長一段路要走。

台灣文學代表作有吳濁流的日文小說《亞細亞的孤兒》，說的就是在中國和日本兩大國家夾縫中的故事。不論由大清至日治，還是民國與本土之間，台灣都處於改變幅度甚大的磨擦甚或磨折之中。台灣是什麼，台灣人是誰，不容易三言兩語說明白；台灣電影是什麼、為了什麼，隔了一層，複雜性又再上升。以上種種讀來未必就跟以下說的馬上一致，可是要了解台灣電影，很難撇開大環境、大論述不提。

有思考過這方面的人自然也不會忘記一些前輩的深刻問題，好像陳光興著有《去帝國：亞洲作為方法》，很快我會進一步討論它。事實上知識從來沒有缺席，缺席的只是某些無權者，而知識都是由具權勢的一方界定。或許有一天，亞洲可以成為本地人構成自家一言的場地而不再是依賴外來者、入侵者、殖民者的一套，可以建立起自己的一套價值觀。如此一來，這跟我的正統學說看來有十分深遠的相連性。電影作為大眾傳播工具，也作為文化主體的構建橋梁，具有不可忽視的角色和作用。電影固然未成護國神山，可是人們有積極的理由相信，如果處理得宜，它會給台灣營造出不一樣的堅挺山脈與人文風景。

成就電影，就是成就台灣。

台灣要走出來，走出去，彷彿都要穿過一道神聖的厚重歷史大門。在新後冷戰、殖民前後、帝國中外的形勢中，台灣電影似乎有著某種任務，才會有上文提過的聲嘶力竭式的提醒反覆出現。何去何從的門匙或許會在咬文嚼字的論文之中應聲而來，又或許從來就在燈火闌珊處。於是，毫無矯情空間，居然又亟需豐盈情感，待去飽滿對族群與土地的熱愛和想像。我們接下來要做的就是像考古探勘隊，也像詩人解讀者和偵探以警與察為生命形式去探鑑發掘，真空奇點就在舞台淺灣、電光倒影之中。

手捲煙起：上回提要

　　故事可以從一支煙說起：

> 2017年，一回在片廠工作的休息時刻，陳建朗（編按：原報導誤植姓名，應為陳健朗）與編劇凌偉駿，一起抽著捲菸閒聊，「在片廠，看到年紀相仿的人就容易去搭訕，我們談電影、談小津安二郎、一起抽捲菸……」……「我們聊出來的的命題就是identity，是香港人的身分。」在數個月打磨劇本的時光中，他們構思出兩個關鍵角色：一個落魄的中年華籍英兵，還有一個淪落天涯的南亞裔青年混混。一支菸，讓《手捲煙》開始發生。（蔡曉松2020）

《手捲煙》是陳健朗的首部電影。憑此他奪得了香港電影金像獎新晉導演、香港電影評論學會推薦電影，又入圍了台灣金馬獎最佳劇情長片、最佳新導演等獎項，讓世人看到他模特兒工作以外的一面。該電影亦是上一冊最後一節的討論對象。跟很多上一輩大導的作品相比，《手捲煙》在台灣的票房不算太理想，當中很大一部分原因是疫情影響，電影院未能正常營業。台灣觀眾現在未必很熟悉他，不過將來肯定會。

　　在這部港產片中，有一個台灣觀眾熟悉的身影。他出生於香港，是早年台灣金馬獎和金鐘獎最佳配角得主，電影與電視中皆見其身影。此人就是於 2020 年憑《叔・叔》成為多料影帝的太保（張嘉年）。活躍於台灣的太保在電影中飾演的是一個台灣黑幫，他蹺著腿，抽著煙，冷眼旁觀其他香港角色互相毆打，最後離開時拋出一句，說劇情，也點中香港社會的問題：「你們只懂自己人打自己人。」

　　手捲煙這喻體使人聯想起哲學家齊澤克（Slavoj Žižek），也是上冊末引用之人。他曾以約翰・卡本達（John Carpenter）執導的《極度空間》（*They Live*，Live，編按：台灣翻譯為《X光人》）入題，認為「當我們認為自己逃離到夢裡去的時候，我們正在意識形態中……是那無法看見的秩序，維持著你表面上的自由。」《極度空間》的主角無意中發現了墨鏡，一經戴上，便會看穿上流社會由外星人控制的真相。雖然一般人認為真相是可敬而值得追求的，可是當主角請求好友也戴上墨鏡時，好友並不情

願，兩人毆鬥起來。齊澤克認為這是一種有關接受真相的悖論。真相會使人痛苦，「必須被強逼去變得自由。如果你單純去相信你自然安樂的直覺，你永不會得到自由。」（Žižek 2017）這一點上跟《手捲煙》不無相似之處。

煙霧彌漫由一己之孽造成，殺己害人，要看清前路、找活路，必須強逼自己，也違反自然安逸心，才有可能「徘徊迷陣，寄霧重生」。（《手捲煙》電影主題句）這個反躬自省的過程是艱難而痛苦的，沒有順遂而為那回事。

香港電影名副其實地記錄了都會成長史，值得包括台灣的很多地方參考。我說的參考不只是成功樣板方面，也有其流弊方面。如果拉長歷史來看，由八十年代經濟起飛，香港電影盛世是不久前的事。周潤發於上世紀九十年代到荷里活（Hollywood，編按：台灣翻譯為好萊塢）發展，而周星馳大賣到外埠的電影《少林足球》和《功夫》則發生於千禧年初，事隔區區二十寒暑，那樣看來香港流行文化應該是健壯得很才對。可是隨著北上合拍片成主流，行業萎縮，加上疫情及社會氣氛影響，香港電影已死還是很多人的說法。因此才有半生不死的殭屍向舊年華致敬，也有陳果的這個城市已經消失之說。

更深入的是行業使觀眾飽滯、倒模式蜂擁拍同一類型片、粗製濫造、奉承外語片，都是該黃金年華的電影行業缺點，值得其他城市的人注意。「盛世的盛代表盛境，亦代表惡念的盛。」（見 AT1）電影反映社會，香港社會在急速都會化下，有驕人的

成果，亦生成了十分差劣的品性——急速近利、炒賣投機、道德迷失、戀殖崇洋，基本上香港電影業在豐收背後包含的種種問題，都可對應出好些香港人的本質惡行。

　　禍根早種，如果不坦誠勇敢地面對，恐怕就算再來一次黃金年代也是來得快，走得更快。電影中深深表達了創作者的族群反思，《2046》在光鮮的外殼下查問了有什麼是不變的；黃綺琳導演的《金都》叫人反思逃離舒適迴圈之事；而陳健朗透過華籍英兵和南亞青年的故事叫觀眾反思，自稱國際化的都會中仍有多少種族歧視，誰才算是「自己人」。我在上一冊中提出了繁我自省的概念，就是形容電影具象下，創作者不同投射的自我式對話。[1]「繁我」這用詞出自於我的長篇小說《古卷首部曲：巴別人》（2022），而透過電影這光影幻術，不同年代和不同性格的「我」得以在大眾間展示出「自我意識不同面向的當面對質」。

　　這現象出現的基本條件是縱時性，用來描述歷史痕跡與以過去為本的預言之縱疊特性。此處的靈感來源的王家衛電影與香港文學大家劉以鬯的原著文本。劉以鬯的名作《對倒》啟發出王家

[1]　值得注意是這觀察因為由電影而起，似乎傳承著西方的古典結構：「從來西方文學傳統的最高境界不在詩，在悲劇。悲劇性tragic一詞，意指嚴肅的，常超乎自我的，恐怖與憐憫，對人生大宇宙的徹悟。

希臘悲劇，是把英雄個人的意志，跟命運的擺布，兩者衝突加強戲劇化。或是悲劇主角盲目地行動著，直到最後發現命運一直已安排好了他的下場，他毫不自知。對此我們經驗到悲劇性的恐怖和憐憫，從中獲得了洗滌，昇華。人跟命運直接接觸，命運成了人格的化身……用線索牽著每一個人。」（朱天文1989）

衛將作品視覺化之後的意識流和懷舊美學，評論認為劉以鬯文本當中富有哲學思想：「現實是短暫的，人生就是『過去』與『將來』。未來與過去並無截然的分界。走向未來等於走向過去。淳于白的昨天或許便是亞杏的明天：過去與未來無本質區別。」（西柚 2002, p.66）之後我引用了自正統遊戲（見 PT1）和維根斯坦（Ludwig Josef Johann Wittgenstein）的歷史觀（見 PT2 第三章），穩健地建立起縱時性這概念。讀者可以在之後的篇幅中透過使用的例子，來更好地理解這些概念。

現在想來，繁我自省其實是我在小說中的一種功能性期許。香港浸會大學文學院副教授、藝術家年獎得主謝曉虹在推薦中留意到我學術著作與長篇小說間的聯繫，便稱：「敘事虛構文體的特質，正是個人化生命經驗的傳達。我視《巴別人》為亂世中的一種求索。」而香港中文文學雙年獎獲獎者、作家李智良亦注意到這方面：「本書眾主角所面對，或不願面對的道德抉擇與倫理困境，自必有其深刻意義。」（TS1, p.201）在《第七藝》系列中，我認為我可以配合另一途的創作傾向去扎實地闡釋和發展繁我概念。

接下來，我會由港到台，用電影例子以較容易入口的方式開始台灣談。我也會適時引用一些電影及都市相關研究，看以上得自上冊的成果有什麼在地發展的可能，以及探究當前台灣電影乃至大都會都會共同面對的問題。

內省與外省

　　上冊的關懷所在是香港電影，亦同時以此來觀照香港，以解其難。然而當中的都市性反思是可應用在世界各地一些處境相似的地方的。在描述台灣現時大局內的處境期間，我一直在反思當代台灣的問題所在。台灣目前的難題不同香港。香港的問題核心可能是戀舊，也可能是在本地文化消失時不知所措，亦不知如何重整、何時重生。對台灣電影而言，問題是什麼？就算對於台灣本地人來說，要三言兩語說清楚，看來亦非易事，更何況是外人。我想將大家的焦點先放在台灣電影工業的處境上看。接著才會進入討論大文化問題。

　　首先，我觀察到台灣電影跟香港電影的語言不同。香港電影中最多聽到的是粵語，或稱廣東話。港人說話偶爾夾雜中英語，非良好習慣，但也是常見，不過電影以母語粵語為主是確切的。本地語言包含了正式的文法，也包含了在地的用詞習慣、語感、語調等等。[2] 台灣有台語和國語，不少電影兩者皆有，遠至三十年前的《悲情城市》，近至《同學麥娜絲》都是這樣。可是粗淺地分開台語和國語為主的電影來看，簡單的道理是台灣片不一定

[2]　馮建三的認知稍有差異，他認為：「俗稱的『臺語』如同廈門語，與閩南語並無太多差異……若以臺灣化的閩南語作為唯一臺語，並不合理。」（2000，p.79-80）在他和《毋甘願的電影史：曾經，臺灣有個好萊塢》作者蘇致亨的用法中，「臺語片」指的是在台灣拍攝的閩南語影片。

是台語片，標明是台語片卻似乎可以肯定是台灣片。

這個課題之所以重要，就是因為電影跟社會往往存在重要關係。在台灣處於地理、政治、文化狹縫中的處境而言，電影彷彿有了相當重要的文化責任，也是包袱。香港電影的繁盛發展是受益於「無王管」──即政府不加太多干預──的元素。我認為香港電影有助在摸索自我的時候製造一地輪廓。台灣在遷台後的國語片政策卻顯然要給國語一定地位。當香港電影是投資工具的時候，台灣電影以前就是直接的意識形態製造工具，直接強行製造主體。可是近年政治環境改變，台灣主體似乎擁有了有機發展的機會。我在觀察香港電影後發現香港急須「找出路」；國立政治大學傳播學院馮建三亦有類似觀察，書評以〈臺灣與好萊塢：毋甘願，找出路〉為題，便簡單明瞭地說明了電影的當代意義：

> 本地自製的電影不振、自製的電視劇不興，臺灣主體意識的表達與鍛鍊，就是空談。（馮建三2021, p.281）

一方面民主社會本應有表達的自由，當中自然包括電影藝術事宜；另一方面，馮建三以法國為例，指當地政府有穩定且巨額的電影業補助，一年高達八億歐元，並援引學者說「影視的產銷不能放任牟利並歸私的市場自由」。不管在歷史上還是現今，台灣電影作為主體建立的橋梁或有意控制的工具，似乎比不少人想像的複雜，有著大戰的前景，也有著鄰近地區的背景。馮建三認

為香港的小面積反證出當地電影工業繁榮發展的重要因素，離不開當時的世界局勢和時代背景：

> 如同好萊塢在 1920 年代，應運而起，在歐洲列強交戰之際，取代法國成為全球電影霸主，香港也在稍後（1930年代），在中日戰爭與國共內戰之際，奠定了小好萊塢的前期基礎。二戰之後，冷戰持續，香港近鄰的東南亞國家一方面因其經濟發展的程度不足以支撐電影業的成長，又有其積極防堵或運用電影作為意識形態工具的企圖……統治者「給予」或容許港人較大商業自由，使得香港電影在戰後……取得更大的發展成績。（馮建三 2003）

馮建三稍為直接比較台港的「電影之死」，認為如果用台灣的標準來說，台灣電影業「從來就比香江的寒冬，還要料峭」。雖然如此看來香港似乎比台灣成功，該有可參考的地方，可是他認為香港電影的成功很難仿效或者再現，歸根究底是因為它的成功有很強的時代原因在內，需要「歸諸特定時空的歷史際遇」（historical contingency; ibid）。這種歷史思考是重要的，能夠使我們從內部心態的反思中掙脫，從而觀察成敗的外部環境。

香港的成功固然有「獅子山精神」的內涵，但謀事在人，成事還要看天時地利。馮建三一言驚醒夢中人。上冊不停往內求醫，希望對症下藥，首先想破除迷戀昔日光輝的歪風，辯證出

「戀舊無異於縱時鴉片」。這方向是沒有錯的，停止戀舊是應該的，立論亦無不妥，只是自責不同自省，過度的話甚至會跟戀舊一樣──若只停留自我苛責是無法前行的。反躬內省之外，還要「外省」才行。

如此一來，我們便抓到了一點本書進路的可能性。「繁我自省」之外，我們也可以從「外省」入手。這方面倒是廣泛見於不同人士的，甚至見於不同年代。如果用最宏大的措詞來看，二十世紀在台灣上空盤旋的幽靈甚多：日治、民國初期、白色恐怖包含的帝國主義、殖民主義、冷戰思維尤盛，還有民族主義、獨裁主義、本土主義、新自由主義、綏靖主義、極右主義等等。當代台灣就是籠罩於這些影響全球和地區的不同主義，以及它們的相反主義和組合之中。之後我們會讀到，依一些學者的說法，又有三者須最先去除。

「日本旗怎麼掛都是對的」[3]

拿侯孝賢的《悲情城市》做例子。電影中到處都是參照系錯亂的情況。主要語言上有日語、台語、國語、粵語。四者皆有其所指，亦可連結到台灣本島，以及周邊的地方：日本、大陸、香港。我開始時已討論過港台的相似性，台語有在地發展，基本語法上無異於閩南語。國語為今日的台灣廣泛使用，國民政府有強

[3] 《悲情城市》對白。

殖過它，而它也是華語圈的共同語言。日語則可以說是台灣被殖的痕跡。為什麼會有台灣人說「日本旗怎麼掛都是對的」，以華夏道統觀來說難道不會引來大逆不道之嫌嗎？要回答這個問題，我們可以參考以下的說法。

> 明治以來，日本的國家形成之主流精神，只重視獨立的外在形式，不去反省它的實質內涵，結果失敗了。在國際政治中，被承認為是獨立國，被稱為是一等國，於是便得意洋洋起來，今天看來，那並不是真正的獨立……不過是被國際上的帝國主義所操縱，盲目地充當了帝國主義的炮灰而已。名義上獨立，而實際上乃是別人的奴隸。今日的被佔領乃是順理成章的結果，並非是因為戰敗才失掉獨立的。我們這一代人，通過自己的切身體驗懂得了這一點。
> （日本思想家竹內好，2005, p.79-80）

　　很多台灣作品如之後說到的《悲情城市》都超越了一般電影，承載著後人了解該時代的功用。好些人未必曾仔細閱讀過該段歷史，甚至不關心；可是有了這電影，人們不但目睹了一些相關的創作和演出，也很有可能受到打動，啟發出一些當前需要有的思想和做法。簡單來看，那固然是日治結束，民國遷台之間發生的事。用上大格局來看，這還反映了亞洲和全球的大事，正是去殖民、去帝國、民族國家建立的年代，甚至可以預視到今代面

對的新冷戰。那麼先問一個基本問題。如果十分粗疏（台灣人們很清楚事情沒這樣簡單）地將殖民和後殖民視為一地被異族統治和回歸本族管治，而殖民主義就是以強大的國家力量來奪取和控制他者資源，那麼後殖民主義主張的又是什麼？是否純然地回歸到一開始被殖前的狀態？牛津讀本中這樣寫道：

> 後殖民主義主張世界上所有的民族都同樣享有良好的物質和文化權利。然而現實情況卻是，當今世界是一個不平等的世界，眾多的差異使西方和非西方民族之間產生了一條巨大的鴻溝。在 19 世紀，隨著歐洲帝國的擴張，這條鴻溝就已經完全形成。擴張的結果是，世界十分之九的陸地都被歐洲或源於歐洲的勢力所控制。

　　這是生於和平年代的人們很容易忘記的事。香港經歷過長達一個半世紀的英國殖民統治。不過跟香港不同，台灣受的似乎是日本這「非歐非亞」帝國的殖民統治。一樣的是，似乎兩地中對前殖民主的觀感並非全然負面，甚至有不少人有戀舊甚至戀殖的情結。譬如說，一些殖民時期的建築如台灣的安平古堡、前身溫泉旅館為現北投文物館、香港尖沙咀的鐘樓和前水警總部等等，都是本地旅客到訪之地，更不用說日語與英語的文化入侵、扎根（縱然可能停留在「本地」而非「在地」），以及餘暉殘留和本身確有精華所致的優越感。下一節便會看到《悲情城市》中最得

體有禮的人不是「國人」也不是「台人」，而是日本人。這種優越感有時是以知識之名來達至的，而在舊年代掌管知識又有能力定義其優劣真偽的，又是同一批殖民者。

「人類學理論不斷地把殖民地的民族描繪成低等的、幼稚的和軟弱的民族，沒有能力進行自我管理，需要西方父親般地為維護其利益對其加以管理（現在認為他們需要的是「發展」）……」紐約大學英文和比較文學講座教授羅拔・榮格（Robert Young）認為以往不同學科都有這種傾向。以現代的角度看來，那是有著向政權服務的面向，多於追求知識。當然我們都知道知識往往在某年代的社會認知中構成，很難完全撇開不提。故福柯（Michel Foucault，編按：台灣翻譯為傅柯）提倡知識考古學去重新認知和思考。（見 PT2 第四節）接著我也會介紹一些西方的近代文獻。如果我們不以批判性的眼光細心而成熟地審視手上的文獻，全盤接收，恐怕會犯近似的錯：

> 白種人的文化過去被認為是（並且現在仍然被認為是）合法政府、法律、經濟、科學、語言、音樂、藝術、文學這些觀念的基礎。總之，白種人的文化就意味著文明。
> （Young 2016, P.2-3）

如此看來特別是因為這類歷史電影的性質，我們有必要去檢視一下使用的素材和理論框架有否墜入殖民主義的舊套路中。

以後殖民為本位去思考，很多東西都有去殖的必要。不過如果矯枉過正，我們便會發現自己落入另一圈套，譬如極端的去殖民主義。某程度上，轉型正義行為很多時候也是帶有後殖民主義的成分。雖然這些想法在平反二二八或者同類事件上是重要的，但是同時間我們也要掌握是非對錯的合理性，否則便是另一種殖民主義，即殖民主義變體，而我們的思想還是被殖民主義所掌控，無法生成自己的東西。

「西風在東方唱著悲傷的歌曲」——去帝國、去殖民、去冷戰

陳光興是交通大學社會與文化研究所教授。他寫的《去帝國：亞洲作為方法》（2006）是這個領域中的重要論著，如若從事以亞洲作為本位的相關研究，不得不好好讀一遍。從本冊的角度來看，這或許正是一場有關台灣電影的文化探研，企圖從諸種在地文本中觀察社會中的利害，提出一些解決的路向。如果我們有意想在台灣電影中得到些什麼創見，擺脫從序中便廣論過的帝國主義受眾命運，我們顯然需要一些理論基礎。

> 陳光興累積十餘年的思想與運動結晶。他以「去帝國」為武器、以亞洲為方法，帶領我們穿越讓人無法自拔的歷史纏繞……在作者的理論想像中，台灣尚未脫離殖民、尚未

脫離冷戰，我們全都籠罩在「帝國之眼」的領空，黑色的眼珠甚至也魅惑地閃耀出帝國的慾望。唯有認清歷史位置、感覺結構，面對自身的自大及自卑，面對亞洲，才是解放之道。（博客來 2006）

帝國之眼是很有趣的說法。（香港學者羅貴祥也提及過「亞洲作為方法」有詩的特質。）看電影的人立即會想起影史上的具象表達——《魔戒》（*The Lord of the Rings*）中魔王索倫的巨眼。索倫巨眼不是實物，而是比喻邪魔和鋪天蓋地的監察。「魔戒三部曲」的主線便是主角一行人排除萬難，在地上慢慢繞路而行，躲開巨眼目光，到火山將魔戒銷毀。如果用這經典電影的角度來理解帝國之眼，似乎會將視線從塔尖帶回地上，看看與之抗衡的力量到底又是什麼。

也許我們都活在帝國之眼下，但山台海港間亦向有一地之靈庇佑，方見勁草連生。

第二節　索倫巨眼
湯姆・龐巴迪式猜想
同場加映：魯迅及尼采

　　只見裡面一具屍首，個頭比一般人大，除了手上戴著一只金戒指，身上什麼也沒有。他把金戒指取下來就出來了⋯⋯他碰巧把戒指上的寶石朝自己的手心一轉。這一下，別人都看不見他了。（⋯⋯他後來）殺掉了國王，奪取了王位。

　　假定有兩只這樣的戒指，正義的人和不正義的人各戴一只⋯⋯總之能像全能的神一樣，隨心所欲行動的話，到這時候，兩個人的行為就會一模一樣。

<div align="right">

——《理想國》柏拉圖2:359e–2:360c[1]

</div>

　　佛羅多：「我希望那戒指從未落在我手，也希望這一切都沒發生過。」

　　巫師甘道夫：「所有活在如此年代的人無不這樣想，但不到他們去選。唯一要選擇的是在僅有的時間裡，我們會去做什麼。」

[1]　見於郭斌和、張竹明合譯本。（1986, p.47-8）

<div align="right">

——《魔戒首部曲：魔戒現身》

（*The Lord of the Rings: The Fellowship of the Ring*）

彼得・傑克森（Peter Jackson）導

托爾金（J. R. R. Tolkien）原著

</div>

索倫眼

　　我想嘗試將陳光興的宏大論述簡要地放在電影課題上，看能夠得到什麼啟發。要三言兩語講清楚十數年的研究顯然是不可能的，但如果非要扼明，我認為其理論中對本冊研究特別有啟發的要旨包含了主體性、原創性、在地性這三個特質。這跟正統遊戲是可以兼而融之的：在我的體系中，挑戰與修繕的活動是一種公民警惕查察的行為，只要我們拒絕遺忘現代主權國家的掩障法，回歸經典去從源頭反思，便會發現這些根本是古希臘人並同承擔的權與責；原創性一向是我建立理論之原則，上承維根斯坦的可堪深邃思考性（intelligibility）上的叩問，做學問要有主張（assertion）而非陳述既有事實，否則只是學院派而稱不上哲學家；[2] 在地不同本地，「煥發出可堪深邃思考、世上未有的新事物，方為誕生；其他的叫做接枝。」（見 PT2, p.178 和〈教言之爭〉

[2] 「維根斯坦給人的印象是，首先，以自己未研究過其他哲學家而自豪……其次，他認為研究他們（其他哲學家）的人都是學院派，因此不是真正的哲學家。」（林慎 2021）

中的例子。）如果要考究知識讓關心的社會得益，我們必須要回到其蘊藏地，細緻地考察不同面向，而非跨著兩個語言世界之巨去「隔山考研」。

人總不能眼看浮華繁世，不理一己自身

要闢生路，我們更要理解帝國之眼目光如何投射，又投射到哪裡，才能知道該進的路怎樣走。關於帝國之眼，陳光興說那是「文化論述作為台灣次帝國的眼睛來觀望『世界』，為『南進』建構新的『世界觀』，其實是透過舊帝國的眼睛來張望周遭。」在他而言，台灣繼承了舊帝國的歷史眼光，不能自拔，以致有今日眼睛、昨日視野。換言之民國遷台並不是割裂地重新立地換代，而是有著深厚的歷史移傳。以下一段甚有哲學意味：

> 觀看世界的眼睛其實預設了它的身體置身何處，暗示了觀景主體（我），沒有「我」就不可能觀看世界；而「我」是站在什麼樣的地緣政治位置及被放置的主體位置，多元決定了眼中所浮現的世界或是其建構世界的文化想像。（陳光興 2006, p.84-5）

這些說法讓我不禁想起我在《鑑藝論》中一個跟眼有關的比喻，可並讀思考：「偽真這概念，無中生有。世界雖沒有改

變，但是你看的畫面已經悄然脈動。自此你的眼眸內不只得圓圈直角，還多了一種詭異的隱藏形狀。至於照見的是靡爛還是燦爛，鋪展去地獄還是天國？不管如何，張開掌心，鑰匙就在你手上。」（CT1, p.161）

帝國之眼於現實而言固然不是真的，但同時間當代人們無法免去歷史、種族、地理等帶來的種種「眼眸」，以及文化、語言、風俗帶來的種種「詭異的隱藏形狀」。要撥開表層，看懂台灣電影，也看通台灣的實相，卻要像齊澤克說的「必須被強逼去變得自由」。帝國論與去帝國論就如維根斯坦的梯子，[3]撥去帝國，撥去冷戰，撥去殖民，那才是一地之靈的本真相，也是以此出發，才有可能化窗成門，鑿壁偷光，探究那原始且深邃壯麗的新生物。

理論武器

在內文中，陳光興進一步言明其理論中的實踐期許：「介入性分析是我們的武器，情慾的自省、解剖後的解放是我們的基地。」（2006, p.94）這是十分具野心的說法。有意思的是他強調的「武器」、「自省」、「解放」，對於台灣現狀更是心態處方。這針對亞洲普遍研究與實踐狀態（陳光興說的不是一般泛泛

3 早期維根斯坦學說認為他的學問就如梯子，當了解完備後，便須把梯子拋棄，方能理解其真諦。

而論的散文式分析，而是「介入式分析」）的用藥邏輯即使放於同處於華語區的香港、設有美軍基地的南韓和日本，甚至中國一帶一路的沿途各小國，也是十分到位的。換句話說，理論在這些地理所指或者在這本書也好，不應侷限於空談，而是應該具有產生原創知識，繼而催生對社會病理的糾正，以及對正統思想的挑戰和──若是好的正統──鞏固工程。這可能是一個好機會，去產生後殖民年代的一些關於主體的論述：

> 所謂後殖民論述在台灣不小心就一直變成了後殖民主義，也就是繼續接受美國的宰制。問題不在美國作為知識／學術帝國的核心，而在我們自己，台灣承續了中國及日本的傳統在中／西、日／西對立中，把其他的可能性都劃出想像的範圍之外，這樣地延續了一個世紀迎頭趕上、超英趕美的民族主義學術狀態，長期師法英、美，然後用在我們自己的社會裡，當然是格格不入……

　　這種格格不入在學術界是經常出現的事。不少文章都是應用外國框架，比較異同，接著下可有可無的結論了事。大家期望學術界產生新知識，結果卻變成了現代的八股文；在不少院校跟國際接軌的同時，主要期刊都是英文為主。即使撇開使用語言的問題，以英語來講其他語系社會發生的事，在地性自然大打折扣。而對比的對象又常是英美學界。很多人會問一個問題，就是你在

香港、台灣的研究對國際社會有何用處，而「國際」代表的又多是西方社會。類似的問題真是多不勝數。但說到底，用本地語研究本地，是天經地義的。在科技不斷發展下，語言障礙亦可望逐漸減少。接下來陳光興說到「亞洲第三世界」，台港兩地不少自以為穩占第一世界位置的人聽到便會皺眉：

> 相對而言，亞洲第三世界的歷史結構性經驗與我們的親近類似性，其實是讓我們自我理解更為貼切的參考軸線，在相互對照中，更容易切入我們自己的社會，也不至於流於只是作為所謂英、美最新理論的註腳，反而可以從台灣如此豐富的歷史經驗中開啟具有原創性的研究及論述。（2006, p.247）

第一、第二、第三世界之說具有很強的冷戰味道，一般來說分別指西方自由世界、共產陣營和其他地區。香港很驕傲的一點就是擠身第一世界。然而如果以民眾意識和體制的進度性來說，陳光興的分類並非沒有道理。他認為自我理解跟外在對照是沒有衝突的，而如果不想繼續作為相對上團結、強大、互通的英語系國家的理論註腳，亞洲國家彼此之間的交流和參考亦是相當重要。陳光興的論述十分細緻，要完全地回應不是普通人能及，亦不是本書的主題。有趣的是我們可以在他宏大的結構中找出一些面向──原來他有使用電影作例子，觸及了本冊的核心課題。

電影觀

　　陳光興的理論如此充盈，我希望嘗試從裡面找尋一些更直接可以得到電影類啟發的觀點。他首先談論的是新加坡導演陳彬彬的 *Singapore Ga Ga*，形容為：「不以紀錄片慣用的說理手法，主調是在感情的層次操作，召喚著市／國民的歷史記憶中最廣為分享的部分。」透過日常生活的瑣碎片段像是地鐵廣播、口琴、啦啦隊等活潑的聲音使人有所共鳴，以感性的方法喚起集體記憶。這些看似無關痛癢的零碎片塊卻使陳光興意識到，感性才是討論民族主義時最具力道的層次。「就算你最後是在反省、質疑與批評，你也會被同情地理解為：這是為了這個國家／社會好，我們應該聽你要說什麼。」（2006, p.ii-iii）因此陳光興改變了早年以「不同情」的眼光立論的做法，嘗試動之以情。

　　可以說，陳光興的感性起點正是一部電影。電影的多國族群面向其來有自。當早在 1896 年電影放映發明者盧米埃爾兄弟（Auguste Lumière and Louis Lumière，編按：台灣翻譯為盧米埃兄弟）派人帶一些鏡頭到上海放映時，就是一種十分具體和具象的東西方文明互動。電影亦常被各國用於政治或者愛國宣傳，從上世紀三十年代納粹德國的《意志的勝利》（*Triumph des Willens*）到 2017 年講述英國首相邱吉爾的《最黑暗的時刻》（*Darkest Hour*），類似的嘗試幾乎從未停止過。台灣的電影在

白色恐怖時期結束之前，亦是國家機器的直接延伸，用以達至政治用途。在第六節我們也會讀到拍攝技術的早期日語原詞「寫真」，對於為什麼電影能勾起這麼多情意，部分原因就是它疑幻似真，容易入口。如此理解，陳光興被電影打動繼而行動是相當合理的。接下來的我會討論的電影對象，從《悲情城市》到《返校》，都有著類似的社會功能。

陳光興還討論到法國導演尚─賈克·阿諾（Jean-Jacques Annaud）執導的《情人》（*L'amant*）。法國少女被梁家輝飾演的中國男人吸引，陳光興認為後者（被殖者）在交媾中從前者（殖民者）重拾性別和種族上的認同。他引用法國作家法農（Frantz Fanon）的想法，認為主體急於被承認是要取而代之成為殖民者，多於承認自身；不過法農所指的黑人文化從來不在中國視野中，法國少女加上中國男子是中西文明的優秀品種，於是電影滿足了華人潛意識中有待認同的性焦慮，買回尊嚴。類似的電影中性暗示著實不鮮，上冊亦提到《金都》導演宣之於口的「留後」欲求，而該片女主角便是一邊假結婚嫁了給內地男子，另一邊對名叫「Edward」的西化男子欲拒還迎。

電影的作用便是展現出這些矛盾間的碰撞，而碰撞或許歸於虛無，又或許會構成喚醒主體的一部分，在我看來這就是陳光興《去帝國》的重要電影連結。在這個關鍵的段落，有幾點是須特別注意的。我用之前反省的自身經驗，將這一段粗淺地劃分成一系列狀況：自大、自省、意識到「我」、「我們」的族群性和時

間縱疊性。即使偶見混亂也好，這些狀況可以被視為以影立論的步驟，某程度上再約化便見類似於上冊中「繁我自省」和「縱時性」的進路。

自大、自省、意識到「我」——
解除主體多重分裂的焦慮如果只是期待認同符號的壯大（如國族—國家的「強盛」），並沒有處理到認同危機的核心：自我的再認識其實是解除危機的起點。

「我們」的族群性——
如果我們把主體性當作雜種化（hybridization）的場域，只有經過對其向「外」投射的表現體（文化產品——小說、電影等——的生產形式及內容），才可能認清主體性的構成……

時間縱疊性——
因此需再一次強調，當代的認同危機迫使我們認識到歷史的因子不只以過去式的形式存在，也以現在式的方式存在；過去的傷痛雖然可以主觀地在記憶中被消除，但是它經常支配／制約了現在的內容與形式，隨時在惡夢驚醒時重返現在。

（陳光興 2006, p.145）

什麼作為方法

　　這種視本地為主體的研究路向發人深省，然而並非毫無缺點。其中之一就是它很容易被濫用，於是任何東西都可以構成一種方法。論人不如先責己，我曾經在 PT1 中嘗試以香港電影文化作為方法，現在回看，那顯然不算是十分成熟的做法，也未能在一個章節中把應做的事做好。直到在 AT1 中，我以香港電影來立論，在足夠長的篇幅內我認為情況有所改善。[4] 這個自省例子反映出反殖心態如果急於求成，明顯會容易造成偏頗與偏差，導致在主體追求的路上走上一條歪路。這也是我為章節名稱加上引號的原因（「台灣電影作為方法」），表示有待言明或另有所指。香港浸會大學文學院教授羅貴祥有注意到這個問題，指出「方法入題」模仿不斷：

> ……後來有論者採用竹內好「以X為方法」的方程式，因應不同的目的，把「X」的代號換上各種名稱，並嚴正地討論「X」的本體狀態與其知識論的作用，那些討論卻鮮

[4] 即使如此，作為非電影研究出身的學者，我再三強調必有錯漏，不存在強辯的一回事。我謙卑的意圖從來是純粹給讀者提供多一個觀讀世界的角度。另外，第一冊中很大的一個傾向是反殖民主義，甚至與其說是反殖民主義，不如說是反對主流，好像我未有討論一些商業上大賣的導演如王晶，也沒有討論兩岸其中一個討論最多、最人文的導演許鞍華。這問題倒沒有反殖嚴重。

有著力分析「方法」的意義……我們一般把方法理解為反省和探查某一事物特定本質的基礎；「亞洲」是方法而非內容，與我們不能指望「亞洲」能夠從以往歐洲或帝國主義日本的理解中取得，不無關係。（2014, p.97）

這種「X作為方法」如果在未有深思熟慮的情況下進行，無疑便會犯錯誤。在陳明其疑問之後，羅貴祥引用竹內好之言，以亞洲作為方法在當時的意義是不明的，因此羅貴祥說：「我們也許不能視『以亞洲為方法』為實體，那只可以作為一個主體而已……主體在自我形成的過程中，同時體會它本身不斷改變的狀態。每有新的發現，都有機會把舊有的反駁、引串、改造、重構或容許隨機的要素為它添加作用。」（ibid, p.99）亞洲不再是歐洲人用以作參照對比，猶如理論相對於方法、抵抗相對於侵略、支配相對於從屬、主體相對於客體的反照鏡像，而是有其主體性可以發掘，自是構成在地新知識的場所。

羅貴祥對方法的一般理解是「反省和探查」。這一點切合了上冊中的幾個主要概念。在上一冊中，透過華語電影考據，讀者了解到所謂「夢一場」的潛意識類型電影其實包含了一些重要的東西。意識一詞指「覺察、警悟」，可以理解為跟一般向外的警戒活動相對的內省型，兩者亦即「inspection」和「introspection」的相對關係。繫我自省是透過電影一類的大眾形式實現，意識都會急速發展下「惡念之盛」的行為。那固然是一種方法。

另一個羅貴祥對竹內好的解讀亦可連結到我的體系中。「警國即主體。」（PT1, p.24）在我視警戒活動為一種可上溯自古希臘的生命形式（「forms of life」，乃維根斯坦用詞）下，警政和雙重警政其實是挑戰和修繕主體的活動。換言之，約化成「X作為方法」這一連串的行為無疑跟我的論述整體有頗多共讀的空間，順應而行的話似乎是可以應用到很多領域，包括今冊的台灣電影。[5] 這部分或許冗贅，希望讀者會明白這些方法學思想準備的重要性。

雙城記

　　這種上承竹內好的作為方法一途也有香港版的提倡者。不過重點不同，取態亦十分不同。

> 陳冠中的「香港作為方法」重點不同於「亞洲作為方法」，主要分別是不以總體取代西方現代性，強調混雜是美的，主張以混雜的「本地性」作為方法，而且「再度本地化就是進一步雜種化」……但把陳光興的說法置在香港，的確可以警惕我們「混雜」中的殖民階級殘餘。（朱耀偉 2016, p.228）

[5] 我多次強調過維根斯坦的想法是一個而非唯一一個理解世界的方式。它也有其弱點，譬如在互動性不強的情況下它的解說能力會大打折扣。

有幸曾出席陳冠中與李歐梵該次在香港大學的講座，那次經驗對我饒有啟發。香港大學本身就是英國殖民時期建立，有培訓殖民官僚的功能。在這樣的即席背景下思考該次講座，相信不少人都會有反思和疑問。譬如香港大學的教學語言是英語，是殖民時期的遺政無誤。可是同時間又使香港大學在收生和教育時保證了學生的英語水平，足以跟國際接軌，即使犧牲了母語。故此香港大學某程度上有點像法國哲學家布希亞（Jean Baudrillard）之說。布希亞認為迪士尼樂園是迪士尼從歐洲文化中抽取特徵製造的複製品。更深一層地說，遊客知道樂園是仿真的，終究是假的，便輕易以為外面的世界是真的——即使外面同樣充滿轉換符號式的幻象。講座聽眾以為大家在反思和批判，以為走出房間時會因此有不同的視野，但反思的對象如此鋪天蓋地，這種「不同」終究是虛無的。

　　不同元素以不同程度組成的不同組合是否就是新的、真的、美的，我相當有保留。更重要的是在學院、書室以外的一般場域，亞洲與西方——或者非常籠統地說「東西」——文明的離合在後殖民時期往往不是只有理性主導的運動。要去殖，最大推動力不是後殖、去殖，而是反殖；而反殖在香港的最大力量亦不見得會有度地保留混雜，而是「民心回歸」，大刀闊斧。說混雜就是美，明顯是有點描述多於解答，甚至描述大於解答的說法。在現實中有否出路？這是一個疑問。

　　資深一輩如侯孝賢和李安都是出生於「光復後」的台灣導

演，難道可以或者應該完全撇去歷史遺留於個人的痕跡？台灣和香港電影中有沒有這種殖民階級殘餘？上冊有精煉出香港電影常見電影主題至「王土渡逃」四字，是否某程度上還是含有對港人治港、屢等賢君等等現象的殖民潛意識投射？這樣想下去恐怕是沒完沒了的。只能先退一步問一個簡單亦細緻一點的問題：在明白到文化是歷史的複雜混合物、亦可能帶有殖民者強加的殘餘這一點之後，前殖民地的本地電影有否可能成為方法，推敲和接近其本體性的意涵？

上述提及的思路顯示即便使用「作為方法」，也可有變奏的地方，和而不同。曾經在某一個年代生活過的經驗會成為回憶的一部分。如何接收、描述、理解都是因人而異，甚至有可能跟主流和客觀有差別。這無礙人們拍攝，亦無礙人們詮釋。一地電影作為方法可以帶來很多理論思辨，追求主體性知識的大致方略則從來不只一條大路。

台灣作為方法

混種接枝始終不同一地原生。未有原生的話,只有浴火,哪有重生?總不能一蹴而就,直接將本體說成良好主體。[6]

台灣作為方法或者台灣電影、文學等等作為方法縱不是大行其道,也算不上絕對新穎。中央研究院中國文哲研究員李育霖曾著有相關文獻。雖然主理領域是文學而非電影,不少想法還是有共通空間的,他綜觀指:

> (〈台灣作為方法〉)一文是全球化下探索在地文學及文化研究的新方向。換句話說,在全球化文化跨國流動的趨勢以及區域文化同質化的壓力下,以國族及認同為基礎的在地文學及文化研究該何去何從?「台灣作為方法」的思考,主要便是面對此一挑戰。相對於「亞洲作為方法」(竹內好、陳光興)、「中國作為方法」(溝口雄三)、「江戶作為方法」(子內宣邦)等方法學上的思考,「台

[6] 原生有時是被逼出來的。《悲情城市》編劇稱:「立足台灣,放懷世界,上上策我們能做的,就是拿出別人沒有台灣才有的獨門絕活⋯⋯管它是好奇來看的,膜拜東方文化來看的,研究來看的,尊重少數民族來看的,總之他們都要來看,來買,我們贏了⋯⋯譬如『悲情城市』。四〇年代台灣的生活,拍中間常常是道具也缺,陳設也無,結果只好用光影的比例設法把那些禿敗處遮掉,明暗層次,障眼法造出一種油畫的感覺。如此畢竟能變生新物出來嗎?」(朱天文1989)

灣作為方法」探索以「在地」為基礎的全球視域。

這些話看似普通，卻令我身同感受。香港學者是明顯處於狹縫的，這一面幾乎顯示在院校的所有方面，包括教學語言以英文為優也為主、英式制度、重視研究「國際性」程度、主權移交後由西變中又直接跳過母語廣東話的主要語言轉換等等。以上段落顯示對於台灣學者來說，即使可以用母語本身已經使教研大為貼身和貼地，何去何從在全球壓力下依然是大問題。如果想研究的是族群認同之事，外邊世界的關注亦未必一樣，甚至會消失在西方主流視線之中；反過來的話，做熱門課題，又像在討好西方。全球化可能在近年有減退跡象，但人無法否視見過之物，無論如何，在地和全球這兩個層面都會一直是本地研究的考慮。他繼續說：

> 但在這裡，「台灣」，並非一個「實體性」的城域概念或「統合性」文化概念，也非以抵抗中國、亞洲、或西方為其目的，「台灣作為方法」的意涵是在自己內部歷史經驗中思考自身，並以全球景觀為其視域，在時間及歷史的重複中展現自身的差異，而非依賴外在關係的對立與比較。（2009, p.22）

這看來卻有點獨特。一直以來，台灣給人的印象是十分強

調自身的實體性，有自己的護照、貨幣、制度，即使國際間未必所有國家都官方承認，旅客在出入境以至島上生活時還是無疑感到其實然存在的。若果不將台灣看成「『實體性』的城域概念或『統合性』文化概念」，那麼台灣是什麼呢？這種具有由下而上意味的東西從何而來？首先是走過的經驗，之後再以此思考。中間的前提當然又有盡力避免遺忘，保持著的記憶。重點也不是掉進「不是順從，就是反抗」或者崇洋崇優的殖民帝國主義他者陷阱，而是建立和展示「自身的差異」。要這樣有理性地建設主體，不可說不複雜。李育霖旁徵博引，提及了一種詭奇的說法：

> 荊子馨延續史書美所謂「台灣的不重要性」（insignificance of Taiwan）的概念，藉以說明殖民（後殖民）研究中的後亞洲研究，並以此為出發點，認為台灣在地知識生產的多重樣貌，以及台灣當前的身分未定可能帶來不同於歐洲中心或日本中心的思維模式。（2009, p.194）

荊子馨的推論基於的是魯迅及吳濁流的作品。別忘記魯迅同時是竹內好的研究對象。該年代的文本分析，以及以此來進行理論發展的具體操作，具有相當大的現代再造可能性。深刻的在地電影就有如以往的文章小說。雖然《亞細亞的孤兒》在藝術形式、語言、情節複雜性不同於《悲情城市》，不過可以肯定的是兩者都是偉大的作品，而且含有一些共通的時人生活經驗、豐富

素材和在地反思。這方面是本冊絕對有可能做到的。（見章節末註解。）

　　為什麼會說「台灣的不重要性」是詭奇的說法？因為它違反了直覺。我們關心台灣是因為它重要。要是不重要，大可放著不管。可是詭奇的是，台灣要從殖民歷史——有些人可能會說也從不好的華夏歷史——中抽身，它首先要放下其因意識形態對立和東亞軍事衝突中尤其明顯的重要性，包括地理上，也包括文化上。台灣學的學者要相信自己和此地有能力生產出新的重要知識，並以此而非透過矛盾對立，去解決屬於此地的問題。

　　李育霖從參照系入手。這正是前著中常用的概念，以棋局觀作比喻，人們便是以參照系來研判好壞對錯，來舉棋而後定。而電影正是大眾集體建立和（被）改變參照系的一個重要途徑，甚至比一些正規的交流、激烈的碰撞、深入的辯論更常見和容易接受。人們進戲院，輕鬆休閒也好，發人深省也好，帶不帶得走道德教訓都好，至少得到廉價快捷的情感宣洩，也是鞏固參考系的功能。要以一地作為方法，「目的是希望台灣在地的文化形構及知識生產能夠脫離美國，並以亞洲為參照座標，讓多元的參考架構進入視野。」

　　但同時間李育霖察覺到陳光興的問題，不應忽略。首先是「亞洲『區域』先於『在地』存在。況且，以『亞洲』或『華文』作為想像的共同體，無可避免都將陷入二元對立邏輯（西方及其他）或隱含對抗西方中心霸權（華文國際）的地域主義思

維。」（2009, p.206）能夠成為不以對立而成的「自在體」固然是美事，不過在地緣政治現實中恐怕不是隨心就有所欲。不少華語圈內或海外的人亦有共建大國以跟西方抗衡的思維，以此來彌補以往失落的民族自尊——即使他們心想著和嚮往著的往往不是同一所指。在之後提及索倫眼的相對猜想時，我會回到自在體這一點。

魯迅

竹內好「基本上是以『東—西方』的邏輯思考為前提尋找東亞價值及其『抵抗』的」。（ibid, p.206）根據竹內好《近代的超克》，日本有的是「優等生文化」，[7]沒有「自我保存的欲望」。（2005, p.196）他在魯迅作品中發現了東亞的抵抗可能性。這一點亦見於荊子馨的立論中，不是有了路徑，也不是遵循既有之路，而是在絕境中走出另一條道路。透過竹內好等思想者的詮釋，魯迅本就獨特的文學名句有了歷久不衰的意義。我特別抽取其短篇故事《故鄉》的關鍵段落來顯示魯迅在封建與革命、貧窮與希望之間的抵抗精神：

> 老屋離我愈遠了；故鄉的山水也都漸漸遠離了我，但我卻並不感到怎樣的留戀。我只覺得我四面有看不見的高牆，將我隔成孤身，使我非常氣悶……我躺著，聽船底潺

[7] 台港在擁抱和鄙視一些價值時有否這種優等生心態，值得反思。

潺的水聲，知道我在走我的路。我想：我竟與閏土隔絕到這地步了，但我們的後輩還是一氣……他們應該有新的生活，為我們所未經生活過的。

　　……我在朦朧中，眼前展開一片海邊碧綠的沙地來，上面深藍的天空中掛著一輪金黃的圓月。我想：希望本是無所謂有，無所謂無的。這正如地上的路；其實地上本沒有路，走的人多了，也便成了路。（魯迅 1921）

　　在上冊中讀到，在文學家奧爾巴哈（Erich Auerbach）的「神諭」說法中，歷史事件之間可以存在一種前後互無因果但有相對意義的關係（見 AT1 安德森一節）；以我的說法，則可見電影在急速都市發展史中可以有縱時性表現，使作品充斥歷史痕跡和以過去為本的預言。如果將「神諭」簡化來說，它就如電影劇本中的「後設」手法（retroactive continuity），歷史得以修正甚至重來，沒有特別意義的東西可以因此充滿意義。魯迅的說法在抵抗以外，實際上還是一種參照系重設、後設的活動。原本不存在的路，因為舊路和（他者走過的）新路不可行，必須走出另一條路。雖然他者的存在有其影響，但一己之路不是虛無縹緲或者他者界定的，而是一種重拾主體的做法。換言之，該本沒有的路嚴格來說不是一條路，而是方向。[8]

[8] 身為導演的侯孝賢亦不約而同地有類似想法，在訪問中說：「我可以在懵懂中，不知不覺去做。我永遠可以處在這個狀況，因為人有年齡、經驗的限制，

魯迅生活於十九、二十世紀的新舊中國交界，是華語世界最有名的作家之一。其「人血饅頭」（〈藥〉）、「阿Q精神」（〈阿Q正傳〉）、「孔乙己」（〈孔乙己〉）等作品中說法極具對整個族群的反思及批判精神，直到今天都依然適用。他亦不令人意外地影響了台灣。台灣作家朱宥勳曾稱：「直到上了研究所[9]，對台灣文學史有比較清楚的理解之後，才明白魯迅的小說，在過去一百年的台灣，經歷了多麼複雜的引介、傳承、禁制與解放之波折。」（見《魯迅小說全集》導讀，見魯迅2021；朱宥勳2021）魯迅被引入台灣是在二十年代「台灣新文學」中的事，影響了不少作家，其中之一例是台灣名作家賴和被類比為「台灣的魯迅」。而魯迅在舊制與絕望中闢新路的想法不但適用於當時的中國，又或者作為方法的亞洲，事實上亦適用於今日的台灣：

> 　　「假如一間鐵屋子，是絕無窗戶而萬難破毀的，裡面有許多熟睡的人們，不久都要悶死了，然而是從昏睡入死滅，並不感到就死的悲哀。現在你大嚷起來，驚起了較為清醒的幾個人，使這不幸的少數者來受無可挽救的臨終的苦楚，你倒以為對得起他們麼？」
>
> 　　「然而幾個人既然起來，你不能說決沒有毀壞這鐵屋的希望。」

有些東西，是永遠在你前面的；這『前面的東西』，你雖然不知道，但已經可以拿來用了。」（1989）

[9] 指國立清華大學台灣文學研究所。

是的，我雖然自有我的確信，然而說到希望，卻是不能抹殺的，因為希望是在於將來，決不能以我之必無的證明，來折服了他之所謂可有，於是我終於答應他（作者按：老朋友）也做文章了，這便是最初的一篇《狂人日記》。

　　可見鐵屋論是其一大文學出發點。雖然朱宥勳認為這是「理解魯迅的一把鑰匙」（2021），可是這真是相當矛盾難明的心理。同樣心態的投射可見於不少台灣電影。《悲情城市》中的一大悲情便是全家的壯丁全部死去或失縱，可是完全沒有希望嗎？這家庭除了女性，還剩下叫「光明」和「阿謙」的孤兒。《返校》電影中，男主角因被出賣被囚禁，受酷刑折磨，他的出口在哪裡？居然要去不現實的異世界探靈尋找。九把刀在《那些年，我們一起追的女孩》中大喊人生本來就有很多事是徒勞無功的，預言一般告訴觀察故事會如何結束，其作品熱血之外富有「鐵屋」味道——貫通電影戲裡戲外的那位女孩，到完場也是追不到的。可是這過程（求偶）和結果（因青春遺憾而成的半自傳電影）真的是毫無意義嗎？

　　作為今代台灣作家，朱宥勳的觀察是特別有價值的，彰顯到這些文學作品在生於斯、長於斯的「天然」新生代中的功能。朱宥勳對比了魯迅及賴和遺稿〈阿四〉，稱為「異地孿生」：

只使曉得痛苦的由來，增長不平的憤恨，而又不給與他們解決的方法，準會使他們失望，結果只有加添他們的悲哀，這不是轉成罪過？……各個人得些眼前的慰安，留著未來的希望，把著歡喜的心情給他們做歸遺家人的贈品。

　　將時間撥去到 1946 年，在《悲情城市》電影故事的時代，早年留日時結識了魯迅的文人許壽裳應後來台灣省行政長官陳儀的邀請來台。許壽裳後來成為了「當時台灣最高的文學學術單位」臺大中文系的第一任系主任，卻於兩年後被殺，傳聞中就是由於他跟魯迅過於親厚，而魯迅當年是國民黨打壓的左派敵對作家。於是奇怪地，日殖時期作品尚能在台流通的魯迅在國民黨治下成了「頭號戰犯」，不過即使情況惡劣至此，「透過舊書攤和文人之間的暗地傳抄，魯迅的小說還是成為數個世代作家的基本教養。」（朱宥勳 2021）這段歷史不但對於我們理解魯迅這位影響中、日思想的作家在台影響有幫助，事實上亦是從另一方面回顧《悲情城市》的白色恐怖背景。

　　魯迅還影響了另一位台灣文人陳映真。「在戰後小說之中，最鮮明繼承魯迅精神的，當屬陳映真。根據陳映真的自述，他在年幼時閱讀了父親藏書中的《吶喊》，從而啟蒙了他的文學創作（以及政治認同）……（作者按：陳之絕望感）與魯迅的『鐵屋』極為類似了，差別的不過是時代背景——陳映真的絕望來自戒嚴，魯迅的絕望來自愚駭到救不起來的廣大同胞——和作家的

個人氣質。」（ibid）陳映真讀禁書、組織讀書會，後來更因此下獄。他是魯迅繼承者，而且直接跟《悲情城市》有關，《悲情城市》的絕望感和微小的希望或多或少有兩代文人的影響：

> 張靚蓓：那時候你就想拍陳映真的小說？
> 侯孝賢：對，我們那時候約在明星，我跟天文、念真約了
> 　　　　陳映真在「明星咖啡廳」見面，他勸我們不要
> 　　　　拍，其實就是拍《悲情城市》的前一、兩年，他
> 　　　　說：「你們會划不來，到時候你們一定會面臨很
> 　　　　多想像不到的問題！」那時候還沒有解嚴。
> 　　　　我為什麼會想拍這個題材？我也不知道。因為我
> 　　　　是這樣的人，我就是不喜歡威權，可能是看了陳
> 　　　　映真的小說受到影響，但是這個其實也很難說。
> 　　　　（張靚蓓 2011；亦見博客來 2011）

　　觀眾們不會知道「光明」和「阿謙」的未來，那些名字是期許和希望，多於扎實可靠的承諾，甚至我們根本整部戲內都未見過「光明」真身。不過這一點無阻我們去打破規限，在創作中使無可能變成尚有可能之事。這跟上冊的縱時性概念有可以連結起來的地方。「縱時性被視為摺疊時空的奇點性質，可用以描述電影作為歷史痕跡和以過去為本的預言兩者縱疊的特性。」（AT1前言）不過，縱時性在上冊的來源和用法上都是跟電影有關，它

能否用於其他文藝形式？

　　魯迅寫作的年代是名副其實的摺疊時空。生於清朝的他眼看出生的年代居然不復存在，其封建社會結構和帝制統治亦不再，中國大陸就在不明朗之中。他的「人血饅頭」和「孔乙己」之類的批判對象就是時人，並基於當時社會狀況折射出某種預言——若不甦醒，就會「昏睡入死滅」。在這樣的處境下，魯迅的鐵屋比喻是萬劫不復的，卻又矛盾地富有時間動性的。[10]曾創作《阿基拉》的大友克洋監製過另一電影，叫《保衛者》（*Spriggan*[11]，1998，編按：台灣翻譯為《世界末日》）。情節中他們試圖破壞一處古文明遺跡——聖經中的挪亞方舟——但不成功。這跟鐵屋比喻並讀有似曾相識的感覺。挪亞方舟為什麼不能被破壞？因為其表面是由玄奧的「時間停頓物質」來製成的。因此《保衛者》中的挪亞方舟以物理上不變的形式由古代來到今天。那是毫無時間動性的例子。鐵屋比喻是另一端的例子。才剛說了「絕無窗戶而萬難破毀」的鐵屋子竟然轉個頭便由於「幾個人既然起來」，不能說沒有毀壞它的希望。

[10] 分析魯迅跟上冊顯著不同的是其媒體。電影當然可以相當具象地將這些情況視覺化，使人容易接收和接受。但在歌頌電影發明的時候，不應該忘記文字的基本威力。時至今日，電影從劇本到主題句，統統離不開文字。我們可以視它們為不同時代中具有不同性質、功能的東西，但不能忽視它們互相之間的內在關係。我認為出於其影響力及前衛性，稍為使用其文本不會破壞我主題上使用電影的進路。

[11] 「Spriggan」一字用於英國西南邊，指跟遠古地景工程和遙遠地方有關的超自然存在，也可指帶惡意的仙子或精靈。（Oxford Reference 2022）

文藝創作中包含時間動性並不鮮有。除了電影或者早期幻燈技術，亦見於畫像。我曾有論及法國畫家尚・法蘭索瓦・米勒（Jean-François Millet），他畫有知名作品《拾穗者》（*Des glaneuses*），被相繼收藏於羅浮宮和奧塞博物館。「米勒花了十年時間研究拾落穗這種活動。（有趣的是『Glaner』的英語『Gleaning』也有蒐集資料的意思。）畫中三人恰好像連環圖一樣，進行重複的動作：彎腰、撿拾、起身。」（AC1, p.91）時間動性使本來靜態的畫作顯示出「齒輪式」的動作。這種做法使前電影年代的作品也可以具有一定的縱時性和繁我自省特質，即使原理跟電影技術不盡相同。

　　換言之，魯迅的這則短故事情節中也可以因為其深刻的時間動性而變得具有一定程度的縱時性。它本來怎樣看都沒有希望可言，這種零機會的情況卻可以因為屋內數人而有突破。讀者們也可以繼續推敲：有了數人碰鑿，勾起了外面人的合作，甚至碰巧天下閃雷（除非那是另有絕緣外殼的屋中屋）或颱風及至，屋自然毀壞。鐵屋不是由時間停頓物質製成，事情固然有那可能性。而那可能性又因為不放棄而變得雖小但實在。這種舊藝術形式帶有縱時性——因而帶有歷史痕跡和預言性——的情況卻不一定出現在所有文章中，而且是有待觀讀而成的。

　　荊子馨也有這方面的觀察。他對竹內好的魯迅研究進行了分析，視魯迅式抵抗為「停滯的無可避免性」或「必須跟隨某條路徑即便沒有路徑可跟隨的狀態」。荊子馨更將魯迅故事中的奴隸

對照《亞細亞的孤兒》的主角胡太明，這些角色一樣無路可走。胡太明的自我身分不是中國人亦非日本人，是「殖民性停滯」和困於底層的「自我懷疑的封閉循環」。自我身分、約化簡化的族群自豪感和（矛盾地）對不同國家的崇拜／鄙視態度都是今代人依然撇不開的，以下一段相當值得這一代的台港人士深思：

> 從這個角度，孤兒，或台灣，才扮演了自我意識的角色，且不斷地在重新確認的辯證中失敗：「日本／台灣、中國／台灣的對立，撇開殖民主義與民族主義的承諾，無法超越並轉化至更高的存在。它持續被拖延、嫌惡及減能（disempowered）。對孤兒而言，現代性／殖民性終究意味著被剝奪主體的狀態」……吳濁流孤兒追求的是「無認同」，或認同的不可能，因為同樣地，認同的欲求將使胡太明再度成為孤兒。（見李育霖 2009, p.195-7）

《悲情城市》可以被視為林家孤兒的家族起源史；《返校》的女主角家事不順，母親相信為國民政府辦事的父親應有報應，將他告發，女主角因無家中依靠轉而在老師處尋找慰藉，最後導致幾乎全部人因女主角而被殺……細心觀察的話便會發覺類似的故事結構可見於不少講述白色恐怖時期的電影。這方面跟香港有同亦有異。如果說台灣電影側重於魯迅式鐵屋，香港電影則似乎更多時候是批判韋伯式鐵牢（Weberian iron cage）───一個現代

理性構成的不可掙脫的牢籠，以及因而延伸出的當代官商共治式權力架構。

尼采學說中的超克

　　除了魯迅，竹內好等人用的「超克」這個詞彙也勾起我的興趣，使我回想 PT1 中接觸過的德國哲學。雖然不少人在談論竹內好等思想家時都會談論到這個對應英語「overcome」的概念，其字面亦可見超越、克服的意思，可是此詞在華語中不可說不生僻。我希望在使用此詞時是具有一定厚度和穿透力的。此時我發現尼采（Friedrich Wilhelm Nietzsche）哲學中似乎常有此詞。在《魯迅精神史探源》中，日本佛教大學文學部教授李冬木也有留意到竹內好曾在《近代的超克》多次提到尼采，而魯迅亦是酷愛尼采的。（李冬木 2019, p.50）[12]

　　在我們不停問的主體問題上尼采便有一己之見：「意義上的『成為自己』（becoming oneself）嚴格來說是一種面向開放未來，永不停歇『自我超克』（self-overcoming）的過程。」（尼采2018；亦見哲學新媒體2018）哲學教授劉昌元在探討尼采德性倫理學的表面矛盾時，更發現兩種「超克」，能帶來不少啟發：

[12] 李冬木認為在尼采相關影響方面，如果將魯迅還原成留日學生周樹人可以產生跟以往認知不同的知識。時間上，尼采變得舉世知名是他發瘋後的事，而他死後的明治日本有一股「尼采熱」。魯迅擁有文明批判者尼采的在地形象。（李冬木 2019, p.50-61）

其一是他（尼采）一方面強調自我超克，但另一方面又要我們「不要超乎自己能力之外地有德性」。另外一個是既講愛命運又強調自我超克。我認為這些矛盾的解消之道在明白自我超克並不是無條件的道德命令，而是永遠應與個人的實際情況聯繫在一起而談的。每個人雖然多少都有自我超克的能力，但每個人也都有其限制……必須指出的是尼采對個別差異性的重視。由於重視這點，才使他拒絕接受普遍主義或絕對主義的倫理學，因為普遍主義會導致壓制生命，而使生命不能成長的德性觀絕非合理。（劉昌元 2004, p.279-280）

像史書美說的「台灣的不重要性」第一次聽來似有弦外之音，在這裡又似乎有另類的詮釋。它不是負面的。不完整之下也是可以製造自我超克衝動，以此保持精神氣魄的動機。尼采最有名的說法是上帝已死。「上帝死亡意味我們已不能再訴諸超越的本體或形而上的真實來作為知識與價值信念的基礎，只有靠藝術的力量人們才能既面對痛苦的人生真相，又肯定現世。」（聯經 2004）電影藝術就包含了這方面的力量，它不會馬上使人脫離痛苦。戲院內的暫時脫離即使有也是短暫的。有了深刻的觀讀，過目而不忘，方能「面對痛苦的人生真相，又肯定現世」──電影院內外的世界。

尼采對一些人不屑一顧。「學術圈對他成功進行學院化改造，儘管不像其他改造那樣驚人，但從尼采的角度來看一定極像是最終的失敗，因為他無論如何不願被學術界所同化。在學術界，任何事物都只供討論而不會付諸行動。」（Tanner 2000, p.3）可是人非完人，平凡人更是占絕大多數人口。普通的學者亦難以立專書、專論、一家之言。在這一點上，劉昌元解釋了尼采眼中平凡人可做之事：

> 他（尼采）寧可愛少數的文化精英，那些有自我超克衝動的人，而不能愛那些根本缺乏精神需求的末人……儘管多數人都是平凡的，但他們總多少具有超越自己的精神現況的能力而言，他們也多少都有提升自己素質的可能性。若能實現這種可能性，總是使他們的人生多一點意義的途徑。對於那些缺乏人生目標的人來說，讓自己的生命為那些少數對文化有正面貢獻的人服務仍是一個值得考慮的選擇。（劉昌元 2004, p.283）

　　值得一提的是，我曾以維根斯坦的想法出發，創造「文化庸人」概念。不論尼采當年的德國還是當代，「都廣泛存在一批看似知識分子的類士紳，以社會中高尚的群體自居，但他們只活躍於作保守的二次事實陳述，而缺乏主張，『聽起來是個雷，天宇卻沒有洗滌乾淨』（尼采原文。摘自黃國鉅 2017, p.24）；另外

尼采說的『知識庸人』（Bildungsphilister）跟我想說的有一定相似，『知識庸人的特點是個體德性與所受知識的分離。知識庸人說出的命題全都是沒有結果的……是真正的詩人、藝術家和文化人的對立面。』」（ibid；有關段落見 PT1 第八章）

　　台灣的難題不少，依我的觀察，其中之一大難題是如何在面對大國在時代中泛起的急流時，保存自身，這看似簡單的觀察中有比較反常理的一部分：因為地小，台灣必須在時代中保持主體，卻又同時不得不持續演變去面對國際形勢的變化。它要超克的不是時代巨獸，而是演化中的自己。本土意識中要去蕪存菁地發掘的主體性，那看似永恆的寶石，才是阻礙。

問題意識

　　換句話說，要這樣建構知識，要「研之有物」，有價值地研究而不是離地空談，其實必須意識到這些大問題所在。這應合了陳光興的「問題意識」：

> 過去要找到直接從亞洲生產出來的知識其實很困難，如果有也大多夾雜在英、美的刊物當中，文章基本上受限於英語世界學院的問題意識。特別在文化研究的領域中，問題意識的在地性很強，編委會在實際操作的過程中所發現的是，許多文章的原創性其實來自於面對著在地的問題，因

此問題意識是否內在於在地社會本身是基本的編輯原則。
（陳光興 2006, p.342）

　　這一點上使我不得不重新檢視我一直以來使用的前著中工具。我使用的正統遊戲源起自犯罪學研究，在群眾運動的現場，不少研究者都發現很難有條理地作出簡潔而精確的分析。作為一個實地研究者，我關心的除了大家都可安坐家中接收到的包括新聞報導、朋友描述的二手資料，還有很多一部分是置身於現場才有可能採集到的第一手資料，包括細微的變化、新聞遺漏的場面、現場訪談以至親歷其境的感受。如何整理這些資料以及整合二手資料，從微觀現場到國際層面地分析，是一個不簡單的任務，研究者和研判者都需要更好的工具。環顧不同的學科，也基於前人的學問，我最終使用了維根斯坦的哲學理念，其語言遊戲中包含的策略互動性十分適合。這個我創出的「正統遊戲」概念被應用於我的論著體系，好像政治哲學、泛社會學科（PT1, PT2）和藝術鑑賞（CT1）。

　　維根斯坦主張使用構成意義。事物的意義不是從字典內生成，而是從人們如何使用而得出來的。他學說的好處是提供了一個框架，多於一個理論，而且具有高度的文化敏感性。譬如說，《悲情城市》中侯孝賢使用的境物空鏡，不是言之無物的風景照，而是有其文本內的作用。那些都是電影語言的一部分，使用得多就會生成一種語法，透過前文後理、音樂、劇情節奏、色

調、取景，觀眾適應後會意並接收下來，台灣山水超越了客觀存在，有了本身不具有的意義。

湯姆・龐巴迪式猜想

由陳光興《去帝國》說到竹內好、魯迅和尼采，讀者在理論上應已有準備去應對接下來的討論。在開始下一章之前，我想回到索倫巨眼的比喻去。《魔戒》中有這麼一號人物，若非書迷而是影迷，恐怕未必會認識。那角色名叫湯姆・龐巴迪（Tom Bombadil），是一名住在樹林內的逍遙賢士，愛亂哼旋律。在刊登於神話學期刊的文章中，南非英文學者 Suzanne Jacobs 稱龐巴迪是一個難以理解的謎（enigma）。《魔戒》文本中指環的位置是至關重要的。它引起了所有人的躁動，重大的戰爭都是因它而起。不過在構想出奇幻裝置的同時，《魔戒》作者、牛津大學語言學教授托爾金卻創造了這麼一個不受影響的龐巴迪。因為這角色如此難理解，又好像跟主線沒有太大關係，所以就連電影版也沒有其出場機會。

Jacobs 便認為托爾金有意將他模糊地處理，以此來使得讀者群起猜想，而了解到多少在乎的是讀者有多熟悉該文本的特定共享傳統（familiarity with a specific shared tradition; 2020）。這有點耐人尋味。電影文創不同科學數理，當中關乎落鏡、台詞、站位的精確調度，亦關於其深度，很難是完全邏輯化的東西。它有

感性的部分有待每個觀眾去感受和理解。套用特定正統性的說法，如何理解則視乎該觀眾作為觀察者（observer）自身的參照系而定，正是英文學者所言。

《魔戒》的主要故事裝置就是魔戒本身，那使人隱形和入魔的指環。無論是人王、精靈、哈比人還是半獸人，幾乎沒有人可以抵抗這誘惑，電影中連強大的正派巫師甘道夫（Gandalf）都會被它稍亂心神，龐巴迪卻是唯一一個不會受其干擾的。他對指戒完全無感，直視而過。人能夠透過指環得到的權力、貪婪、種種慾望對他無效。因此也可以說是一種主喻體失效的情況。

以環喻物的手法可謂屢見不鮮。《西遊記》中有緊箍咒一回事，讓唐僧以此鎮住孫悟空，後來又在周星馳的電影中變成放棄愛情，自願戴上便靜下心來取西經（見下冊《月老》一節）。在西方古籍中亦有所聞。柏拉圖的《理想國》中曾經過著名的指環比喻，而且具其隱形性，可見托爾金的想法有意無意中具有上承先哲之處：

> 柏拉圖在《理想國》也討論過這方面的問題，書中有這樣一個故事：牧羊人無意中得到一枚可以令人隱形的指環，於是他計劃利用指環的力量，引誘皇后，謀害國王，並取而代之。辯士想藉此故事指出自私自利才是人的真正本性，不過由於有外在的制裁，人才不敢作惡，但如果我們有方法避開制裁的話，例如戴上令人隱形的指環，人的欲

望就會一發不可收拾……（梁光耀 2014, p.9-10）

　　魔戒無疑跟柏拉圖在《理想國》中說的指環有相似之處。它同時又正是《魔戒》三部曲中索倫巨眼一直在尋找的寶物。（即使在沒有指環的情況下他已經可以召喚龐大軍隊。）我說的「湯姆‧龐巴迪式猜想」不是一個跟索倫敵對的概念，而是以此為具象例子，去說明同受魔物干擾的情況。在我的理解中，索倫的相對體不是力戰的人王、組織正義力量的巫師、反對卻恐懼他的群眾，而是不被同物誘惑、擾亂心神的人物。我在台灣電影中發現了這樣的一個觀讀角度，又或者說發現了這樣的化身。

註解

　　荊子馨是美國杜克大學亞非語言與文學系教授，他的首作《成為日本人：殖民地台灣與認同政治》（*Becoming "Japanese": Colonial Taiwan and the Politics of Identity*, 2006）引起過十分大的迴響。對日本文化的嚮往和欣賞確實是可以在很多台灣電影中觀察出來的。這在以前年代確實更明顯，卻更確實地殘延至今，可說是台港與亞洲不少前殖民地的共同經驗：日語和英語相對於母語使用者的菁英優勢、移民海外持外國護照相對於一直留下來的人、嫁到外國相對於嫁在本地者（但世上理所當然地沒有「娶到外國」的說法）……

荊子馨認為在日本「皇民化」、「同化」的政策下，不少歸化了的台灣人始終不同於純正的日本人，待遇不平等，身分被建構。日本帝國在戰後幾乎是瞬間消失的，使他們省略了去殖的過程。台灣人在種種歷史事件之後，身分認同上不管是日本或台灣，還是中國或台灣，都是偽選擇。台灣身分必然會有中國和日本的部分。於是我們看到台灣電影中屢有歌曲、文化、圖騰上的日本影子，也會有對日治和國民政府統治的愛恨。就有如英國陰影之於香港，這些外人看來混雜、異樣的東西對本地人來說都是分屬常見的。

上冊提及過專研華語語系和後殖民主義的美國加州大學洛杉磯分校教授史書美。她曾指陳果電影既是也不是香港寓言，「細緻地描述了香港人在英國和中國政權轉換之間錯綜纏結的身分建構」，另一方面「對於香港寓言的反諷……最後還是在荒謬可笑、營營役役的日常生活中被朦朧地消解」。（見彭麗君 2010, p.22-23）這說法如果在忽視當地人情感的情況下進行，可能會引來批評。不過其重點在於身分飄移對她來說是有價值的知識生產機會。殖民地因此就是重要的知識生產場域。當地人們的身分飄移不單不是負累，而且可能會啟發出西方或地區主流以外的新物。這一點是很重要的。要建立主體，混雜之說或是不足夠的。

亞地靈
GENIUS LOCO-SPECIFICUS

第三節　悲情城市
侯孝賢導，梁朝偉等主演

> 這正是地靈人傑。老天生人，再不虛賦情性的。我們成日嘆說可惜他這麼個人竟俗了，誰知到底有今日。可見天地至公。
>
> ——《紅樓夢》第四十八回

> 八歲以前有聲音，我記得羊叫，子弟戲旦角唱腔，喜學其身段，私塾先生罵我將來是戲子。八歲從樹上摔下，跌傷頸疼，大病一場，病癒不能走路一段時間，自己不知已聾，是父親寫字告我，當年小孩子也不知此事可悲，一樣好玩。
>
> ——《悲情城市》侯孝賢

如人對日

　　接下來會說到，陳光興指出兩岸矛盾之一是如何看待日本；作家陳冠中在《盛世》（2009）中反而借角色來傳遞一個虛實兼有的治國草圖，中日合作可以形成強大的亞洲，跟西方抗衡。雖然兩者皆有替亞洲找出路的目標，但說到底頗為不同。如何研判

便在於讀者以自身的經驗和智慧去看待各自的主張，更重要的是人們在觀讀之後，會否有所改變。這麼看來影響力非硬性亦不能量計，卻可能是分辨電影好與壞的終極指標：

> 方草地接受老陳的訪問，一直在說自己的預感有多靈……看著對面街有人跳樓死，就預感香港要出事了，果然不久香港股市從一千七百點跌到只有一百多點……慶祝越戰結束，方草地眼前卻出現越南人逃難的幻景，後來也應驗了。說著說著，老陳打斷他說：「這些預感，有意義嗎？改變了任何後來發生的事嗎？」
>
> 方草地說，老陳一言驚醒夢中人，細想起來，一生讓自己覺得與別人不同的預感能力，既沒有影響世界，也沒有改變自己的命運，可以說，一點意義也沒有。（陳冠中 2009）

這本書所有章節就如「預感」、「幻景」，若沒有提供改變現實的養分，催促煥發新物，恐怕也是「一點意義都沒有」。似乎我們有鑑讀下去的必要。台灣的課題不是如香港的大都會初生，而是帝國之眼投射導致的去帝國困難，以及亞洲作為方法一類，困難的真正主體性建立過程。可是本節的導演將我們在騰升去討論洲域問題之前，先把視野拉到地面，觀察在地性的「城市」課題。

兩者初生

　　台灣是位於太平洋西邊的一個小島，有說名字來自「大灣」，亦有說來自原住民西拉雅族的「台窩灣社」。1895 年清廷於甲午戰爭後跟日本簽署《馬關條約》割讓，台灣開始了半世紀的日治時期，直到 1945 再由日治轉入國民政府治下。1947 年 2 至 5 月，台灣正值二二八事件，官方鎮壓要求改革的民眾，被殺和失蹤者上萬；同年 4 月，侯孝賢出生於中華民國的廣東。當時大概難以想像四十年後的八十年代，台灣白色恐怖陰霾仍然未散，而出生於對岸的他在台灣，拍戲回顧了台灣與自我兩者初生的年代。

　　這部奪得威尼斯影展金獅獎的電影叫《悲情城市》（1989），深刻自省，餘悸猶存。

　　侯孝賢是台灣大導演，獲獎無數，包括威尼斯影展金獅獎、金馬獎最佳導演和最佳編劇類獎各三次。他又曾經憑《刺客聶隱娘》（2015）奪得香港電影金像獎的最佳兩岸華語電影獎，該片令很多年輕一代接觸到他的電影世界。這不只因為他的高雅。其實他曾稱《刺客聶隱娘》是其第一部通俗電影，可是這「通俗片」還是叫很多人看不懂。中央研究院中國文哲研究員彭小妍認為那是一部藝術電影也是通俗電影，而中心思想更是連結到中國意識的課題：

生活於大唐種族交融的社會，天地愈遼闊，內心愈感孤獨。

唐代因為絲綢之路串連起中國與中亞，從中國長安一路通往義大利羅馬；商人、僧侶、軍隊、遣唐使、留學生來來往往⋯⋯各地居民們來來去去，種族、族裔混雜，所謂純粹的中國人（或純粹的臺灣人）根本不存在⋯⋯電影重建的大唐中國，面臨胡漢雜陳的種族問題、中日韓關係的牽一髮而動全身，到今天仍是無法抵擋的時代宿命，就如同臺灣的命運和處境。在電影裡，侯孝賢打造的大唐中國，如同是以「現代眼光、臺灣觀點」。（中研院2019）

侯孝賢的人文關懷倒不是近年的事。如果倒帶回看，他對社會問題的關注其來有自，從其開始執導的八十年代便已開始，包括本節的主角《悲情城市》，都有問純粹的台灣人存不存在、怎樣開始存在之類的問題。根據中央社的整理，在台灣和大陸都正處於政治情緒繃緊的 1989 年，《悲情城市》「不只是一部電影，更是一個社會現象」，實現了台灣影史上的多個第一次——第一次在地位崇高的歐洲三大影展中奪最高榮譽獎項、台灣電影第一次占了全台新聞頭版、台灣第一次用同步錄音技術拍攝電影、侯孝賢第一次拍歷史題材，也是在 1987 年解嚴後，台灣第一部敘述二二八事件的電影。

值得留意的是侯孝賢有如竹內好，其作品有文學啟發起源。

竹內好的啟發來自魯迅，侯孝賢則除了受魯迅影響的陳映真，還有生於清末的文學家、作家沈從文：

> 後來跟朱天文（作者按：《悲情城市》編劇）聊起，覺得自己也不知道在幹什麼，好像應該從頭開始，想想電影該怎麼拍，她叫我看沈從文的書，我看了《沈從文自傳》，他是站在整個非常大的觀點，對人的生生死死，沒有那麼大的悲傷、侷限，我非常喜歡……這是「天意自然法則」……沈從文看這些事好像是看歷史一樣，是自然的，不是悲傷和殘酷，無法避免的。這反映了人的侷限性，因為成長背景、個性的限制，不要期望人會改變什麼，這不是冷酷，是瞭解。《悲情城市》本身也是如此，像自然法則一樣。（侯孝賢1989）

另外，基於該年代台港電影互動之盛，該片用了香港經典演員梁朝偉，而關鍵角色亦用上了太保。這兩名香港演員都有其劇本上的功能，甚至將《悲情城市》的人文關懷從台灣間接折射到香港，有其歷史視野和含意。關於這一點我會在完成討論電影的主要部分後再討論。按估計，當時台北市大約每十個人中就有兩人看過《悲情城市》。跟電影相關的時代背景還不止這一重。在《光陰的故事》等片帶動的新電影運動之後，近年曾任總統府國策顧問的作家、企業家詹宏志起草了一份重要文件：

新電影主要創作者，以及當時擁護新電影運動的影評人、記者與文化人，在 1986 年底共同連署了由詹宏志起草的「台灣電影宣言」，並於 1987 年 1 月 24 日於《中國時報》正式發表。文中對於彼時的政府政策、媒體生態與評論體系，都有沉痛的質疑，並表達爭取「另一種電影」存在空間的決心。（洪健倫 2020）

詹宏志之後跟侯孝賢等人開設了「合作社」電影公司，首個計畫就是《悲情城市》，成就了一段台灣電影歷史。多年後，詹宏志獲頒台北電影獎之中相當於終身成就獎的楊士琪卓越貢獻獎。

黃金城市

《悲情城市》的不少主要取景拍攝於九份，以及曾有淘金熱的金瓜石。這兩個地方地理上接近，而在以前，其實是同屬一個叫九份的大區。現今的金瓜石設有黃金博物館，介紹其金都歷史。[1] 電影故事發生的年代，正是金礦業繁盛之時：

[1] 根據其官方介紹：「在昭和8年（西元1933年）以前，金瓜石緊鄰著焿仔寮（今九份），共稱九份地區，後因金瓜石地區隨著採金事業發達，逐漸形成一個人口密集的聚落，加以四周山頂之岩嶂神似金瓜，遂由總督府下令改名為『金瓜石』，而『九份』則單指昔日稱為『焿仔寮』的九份地區使用。」

臺灣光復後，1945 年經濟部接管金瓜石礦山，1946 年移交資源委員會，成立「臺灣金銅鑛籌備處」……對於二戰後出生、成長於金瓜石、水湳洞的在地居民來說，「臺金」就是兒時記憶的代名詞。當年的居民多是公司的員工、同學都是鄰居，臺金公司有醫院、附屬中學、供應社、圖書室、電影院、公共澡堂等。食、衣、住、行、育樂除了依賴公司之外，也可以在金、水兩地的聚落內得到滿足。（新北市立黃金博物館 2020）

而電影中不斷出現的山海相連的景色正是來自金山瓜一帶的獨特地理面貌：

金瓜石位於臺灣東北角，地形主要為基隆火山群，位居臺灣北部面臨海洋，北方為一個山海交疊、曲折多變的海岸線地形。區域內有小溪穿越，形成金瓜石地區的河谷景觀。地勢多為海拔 200 至 300 公尺之丘陵……綠色的山和湛藍的海，交織出得天獨厚的美好山海景致，在不同的季節、氣候下，展現出風情萬種的自然生態景觀。再加上獨特的礦石地質，讓金瓜石的每一個角落，都顯得無比豐富，耐人尋味。（ibid）

可見取景一帶除了黃金城市的歷史，還有得天獨厚的地貌。這些元素再加上侯導演後來賦予的人文面貌，怎樣看都是一個得體且漂亮的地方。可是侯導演卻說是悲情，而且悲情的不是個人，也不是一個家庭、家族，而是整座城市。這背後到底有什麼原因？

白色恐怖

什麼是白色恐怖？根據臺灣大百科全書（2022），有一說是源自法國大革命，指波旁王室對左派雅克賓（Jacobin）黨人的報復行動。放於台灣近代史，便是指中國國民黨對左傾分子的鎮壓，更以此打壓異己，造成不少冤案。這又跟我的正統性學問有關。西方語言中指正當、正統性的「legitimacy」一字初時便是意指跟法國波旁王室血脈直接有關，而華語中正統亦是跟國體繼承有明顯關係。（見 PT1, p.60-1）

要做出如此激烈剷除異己的行為，固然是因為要平息不穩，鞏固權力。可是《悲情城市》發生的時期乃 1947 年，距離日本戰敗還不夠兩年。按照華夏大一統的論調，台灣這「外島」回歸到中華民國的懷抱，不是應該高興地慶祝嗎？事實卻不是這樣子。「台灣人起先歡喜地迎接、並期待『祖國』的到來，但是國民政府的接收，卻帶來政治的腐敗、經濟的蕭條，以及越來越惡化的社會治安。因此台灣人從希望的心情，跌進了絕望的深淵。」

（台北二二八紀念館 2017）發生在 1947 年上半年的一連串事件幾乎就是歷史書上常見到的官逼民反例子：

> 2月27日
> 臺北市太平町天馬茶坊附近發生私菸攤販林江邁被查緝員毆傷、路人陳文溪被槍殺之「緝煙血案」。
> 2月28日
> 民眾從大稻埕結隊遊行抗議，抵長官公署時遭衛兵以機槍掃射，造成多人死傷，部分民眾透過臺灣廣播電台對外發送訊息，全臺陷入混亂，史稱「二二八事件」。（ibid）[2]

當時慘烈情況對於任何生活於現代和平社會的人來說都是難以想像的。當局派出軍隊和憲兵「以機槍、步槍及迫擊砲掃射」，實施軍事鎮壓行動、戒嚴、清鄉清查、緝捕，而部分人進行游擊戰反抗。（ibid）死亡人數方面有爭議，有報紙認為上萬，如「《南京建設日報》記者採訪以及的死傷數字『上萬人以上的同胞』，在圓山數百學生被殺也沒登記」；亦有近年研究認為在一千多人左右。（民報2017）由於年代久遠、採集方法不一、死亡手續及記時有異，似乎很難得出一個完全精確的數字。

2 我有特別考慮過官方資料於這具爭議事件上的詮釋會否有異。比對資料後，我認為那是大致可靠的。現時社會及官方早有為事件定性，固然還有待斟酌的細節，不過大體上有否發生過，暴行有否施行則是有定論的。

在審視各方意見後，使人不禁同意以二二八為博士論文的國立台灣大學歷史學系教授陳翠蓮所言：「死亡人數多寡已非當前定義二二八事件的重要要件，臺灣社會能以理性、開放的態度討論二二八，加深我們對戰後初期中國統治模式的理解、社會大眾對自我未來的選擇等思索，方為二二八事件帶給我們的教訓與社會資產。」（國史館2017）陳教授的社會資產一說特別引起我的共鳴。對該時代背景有個大概之後，現在是合適的時間去說更多電影內容，以及我們從當中可吸收到什麼教訓，迎接眼前與未來的挑戰，想也是一種寶貴的文化社會資產解析。

苦難不是一種競賽，但人至少要有基本認知，正觀苦難，擇善改過。

大家庭

> 侯孝賢說，捨精緻的剪法，而用大塊大塊的剪接。不剪節奏的流暢，而是大塊畫面裡氣味與氣味的準確連結。他說，一部電影的主題，最終其實就是一部電影的全部氣味……事件來龍去脈像一條長河，不能件件從頭說起，則抽刀斷水，取一瓢飲。侯孝賢說，擇取事件，最差的一種就是只為了介紹或說明。即使有，侯孝賢總要隱形變貌……

我希望我能拍出自然法則底下人們的活動，侯孝賢這樣說。（朱天文1989）

不少初看《悲情城市》的觀眾可能會覺得劇情平淡，場景不多。主要人物是林家四兄弟。當家大哥經營酒館也照顧全家上下，由憑劇奪得金馬獎最佳男主角的陳松勇飾演；二哥早不知所蹤；高捷飾演的三哥涉嫌走私，切合了二二八事件緝煙血案的導火線，後來被冤枉作漢奸，遭虐待後成了瘋子；四哥則是啞巴，也是拍照維生的人，由梁朝偉飾演，全程只靠肢體演活角色，也是淡然的故事走向中的亮點。跟王家衛類似，電影中用上了不少靜屏字幕，除了交代故事，亦有用作四哥想表達的話。

這一家幾口性格迥異。大哥性情暴烈；三哥有機會主義者傾向；四哥性情溫文又有正義感。處於同一家庭內卻相似性甚少，反顯出了大家庭為單位的舊時代居住方式。同時間，即使他們行事有所不同甚至異大於同，卻在時代中被同樣的大事和大環境所影響，操控他們的人生走向。導演的風格是平實的，而戲劇張力隨著故事深入而變得越來越強。直到結局大哥被槍殺，四哥也被捉拿為止，觀眾會深陷於百感交集的情緒當中，久久不散，難以自拔。

在台灣，帝國影子沒有澈底離去，極其量只是換場。這一點在《悲情城市》和很多同類的歷史電影中都有觸及。《悲情城市》中的本土人會用台語交流，靜屏出現的是繁體字。片中有人

會講國語，正是國民政府的說法，而國語偏偏不是本土語言台語，「國民政府」又偏偏不是本土人在本地建立的，而是內戰戰敗後「遷台」而成。電影中還有日語。跟今時今日很多主旋律電影不同，日語使用者──即當時本地人和日本籍統治者──並非野蠻粗暴、高高在上的，反而是跟本地人對著跪坐，富有禮儀地交流。這又跟電影中本來理應是本族的國民政府所作所為有鮮明的對比，包括捕殺、鎮壓、戒嚴等等。相比起來，日語人士本是外來者，觀感上入侵性卻低得多。這跟今時今日的情況不謀而合。根據日本台灣交流協會的調查，六成台灣人最喜歡的國家就是日本。（民視新聞2022）

日本人同時是入侵者和亞洲鄰人，羅貴祥稱之為「雙重性質」說：「日本面對亞洲及西方的那種矛盾身分：既是入侵亞洲其他國家的暴虐者，亦（自稱）是力保亞洲免於歐洲殖民入侵的衛士。」這種雙重身分十分詭譎，在《悲情城市》中有如《亞細亞的孤兒》一樣展露出來，並且更複雜地以文化血脈的形式保留在古今的台灣人身上。日本殖民時期帶來台灣的現代化基礎建設、禮儀文化、體制[3]，使台灣人對日本人的好感具持續性。儘管現代日本褪了軍國主義的強悍色彩，經濟發展緩慢，但其文化的優雅和優越仍然處於世界性水平。日本當年侵略時做了暴行，同時它提出的一些大主張，若有正面而非暴力地實行，可能結局

[3] 不應忽略的一點是在東亞運行良好的西方民主體制主要見於日本及它在二十世紀上半葉的殖民地─南韓和台灣。

會有所不同。

> 亞洲於戰後泛起去殖民地化運動，即使並非日本帝國政治
> 野心的功勞，但當時日本軍方提倡「解放亞洲」與「新世
> 界秩序」等意識形態口號，無疑呼應了不少亞洲人的集體
> 欲望……現代化過程中，亞洲實在也參與其中（當時日本
> 正正是其中一個備受現代化驅動的帝國主義國家），不能
> 簡單說是被歐洲帝國主義侵入的受害者。（羅貴祥 2014,
> p.101）[4]

　　以現代台灣人對日本的情結看來，即使客觀事實是台灣的
歷史進程確是受過日本帝國主義的嚴重影響，卻似乎沒有深入的
被害感，相反有好感存在。二二八事件的背景便是國民政府官員
的不當行為，相反不少台灣民眾對殖民者的觀感是正面的。這跟
香港有點類似，英國人連亞洲人都不是，卻使本地人又愛又恨。
（見CT1）觀眾也不會忘記《悲情城市》中大哥是怎樣去世的：
在替親人出頭，單人匹馬拳打腳踢揮刀退敵之際，對方只是拔出
槍便簡單地把他殺死。大哥的暴怒和憤勇在現代化西洋火器下化
為徒勞。類似的場面其實見於很多電影，而且帶有很強的殖民視

[4]　羅教授同時注意到日本戰前和戰時，不少思想家將日本設想成非亞亦非歐，又
　　具東西方文明的國家，可作「象徵普世性的終極標誌」（2014, p.108），而
　　這種更高的本體可超越東西之別。如此的想法使人不禁想起香港本土意識論述
　　的一些觀點，我相信有些台灣人亦有類似的想法。

角。在史匹柏（Steven Spielberg）執導的《法櫃奇兵》（*Raiders of the Lost Ark*, 1981）中，主角印第安納・瓊斯（Indiana Jones）面對阿拉伯人大顯刀法時，只消開一槍便解決了對手，擺出一副若無其事的樣子。作為現場的唯一白人，他不用為胡亂殺當地人負上任何後果。

陳光興曾在《去帝國》集中討論兩部台灣電影《香蕉天堂》和《多桑》，兩片時代背景皆跟《悲情城市》內日治結束、民國白色恐怖有關。透過分析《多桑》「日本→台灣→中國大陸的階序邏輯」與《香蕉天堂》「反日→反共→返鄉的路徑」，他獨到地指出日本因素的影響比不少人想像的更深更廣：

> 日據台灣甚且經常不進入「反日」情緒的視野，更遑論殖民主義在台灣了。換句話說，「殖民主義」與「1895」這兩個關鍵的符碼，在他們的歷史記憶中被抹除，這是戰後國族（主義）歷史書寫的結果。活生生的歷史經驗與歷史記憶在構造上的根本性分歧，建構了面對日本殖民主義時兩種截然不同的心智狀態與情緒結構。這個情緒結構上的關鍵性差異，是以「日本」想像為核心的中介，對於日本態度的分野，是當代台灣「本省人」與「外省人」對立的情緒基礎，也是「台灣人」與大陸「中國人」無法相互理解的主因。（2006, p.224）

提到這種矛盾心態，不得不提竹內好與溝口雄三之別，可見日本並不是鐵板一塊，他們內部有不少的思想差異，同時存在。因此「對日」課題亦不是用非黑即白的二元論便可簡單了事。現國立臺灣師範大學東亞學系教授張崑將曾以專文探討二人，以及日本思想家子安宣邦。跟竹內好「有中國的中國學」不同，溝口雄三指出亞洲內部的異處後主張「以中國為方法，就是以世界為目的」的「超越中國的中國學」；子安宣邦則「拒絕把中國看作東亞的主要場域，而強調以歷史性的批判觀點來看待『東亞』，反對一切企圖把東亞『實體化』的目的原理或主義。」（張崑將2004）

　　竹內好等日本思想者的想法並非沒有盲點的。張崑將認為這些大進路（編按：指「取徑」）都有值得商榷的地方。在他看來，竹內好有一點輕視自身文化和對中國近代革新運動缺乏批判精神，而且「沒有抵抗西方文化，因而只是一直處於等待新事物的文化型態之觀察」，亦即我之前在談論魯迅時提及的有新方向但仍未有路的狀態；溝口雄三的說法則對日本中國學有意義，對中國本身意義成疑之外，更有被錯誤使用成「沒有中國的中國學」之可能；至於帶有「後現代主義的解構意味」的子安宣邦，主張要重新檢視「多元性的時空原點」來理解事物以達至「多元主體並立的新境界」，可是張崑將認為一般歷史學者不禁要問「然後呢？」實際意義未必很大。（ibid, p.287）張崑將最後的總結頗能道出台灣現況和以上日本思想家見解對我們的意義：

臺灣人對中國的了解，不論在知識上或是情感上，一代不如一代，身為臺灣人的中國學研究者，如何理性地面對中國的學問？以及要用何種研究方法看待中國與臺灣密切的關係？是要向研究對象學習呢？還是向研究對象批判呢？是把中國當作「自己」或是「他者」？我們或可以從日本學界早已經如火如荼地反省東亞以及中國學的方法論中，找到一些他山之石。（ibid, p.288）

具象式亞地靈詮釋

一切的開始從具象來，一切的盡頭亦還原給具象。（《悲情城市》編劇朱天文1989）

第一節花了一些功夫去說到一些台灣電影廣泛觸及的深層意識，最後推敲出湯姆‧龐巴迪式猜想。龐巴迪跟索倫巨眼——就像陳光興「帝國之眼」的電影版——是相對的。這種相對性不是在於互相敵對，也不是同化，[5]而是對應著參考系（魔戒）截然不同的態度而出現的。這樣看來，龐巴迪無疑很像不同地道信仰中的存在，可以被視為某種地靈。這也就是接下來的進路。

[5]　前著中曾推論出面對他者時的「異者前設」調適策略。（PT2, p.137-9）

地靈不只說本地宗教的具體神明，更是說一些可以連結到古羅馬或者古華夏的更基本的守護精靈概念。（見下一節）《悲情城市》中有沒有這樣的東西？我們可以看到屋內傳統的擺設偶有神像，也知道角色間表露了很強的保衛一家、保衛一地的想法和行動。國民政府官員陳儀屢有聲音，觀眾卻始終未見到他，甚至一家人被政權逼害時，觀眾看到的都是跳過了過程的畫面。在看不見的權力架構中，卻始終使人有所預感（清楚該段歷史的台灣人根本早知他們下場），這個家庭處於的歷史政治中很難全身而退。當中有性格使然的部分。大哥性情暴烈，容易動怒，使他跟人打鬥喪命變得合理；三哥情有可原，但他機會主義者的性格不多不少使他走上一條歪路。

那麼四哥文清呢？因為這角色奇特又有趣，所以我覺得要聚焦討論他。畢竟一部電影有太多面向，到頭來在有限的篇幅中必要有所取捨，方有扎實的內容。文清是一名聾啞人士，角色塑造源自二二八受難者、同樣八歲意外失聰的聾啞畫家陳庭詩。（洪健倫2020）他透過筆跟外界溝通，角色本身便引起想像——那不正跟畫者用畫筆、作家用紙筆、導演用鏡頭去跟外界溝通一樣嗎？那些創作方式不同於肢體藝術者，需一定媒介去實踐及傳播。

由於演員是本身來自香港的梁朝偉。導演給了他一個不用說話的角色。不過觀眾看戲後應該都會認同此角色著實不容易演。文清是聾啞人士，跟人交流不易，很多酒家中商討的場境中他

都是靜坐一邊執拾（編按：即收拾、整理）。他也沒有什麼驚天的洞見或者行為，演來自然、含蓄卻富有感情。他的感情來源是什麼？跟辛樹芬飾演的女角吳寬美之間固然有情誼可言，點到即止；他跟兄弟間也不顯得特別親密，不及其保衛社會的同道。

選擇香港演員似乎有票房上的考慮，但無論如何演得相當細緻，自然之中有懾人的魅力。大哥外樣粗獷，二哥失蹤，由高捷演的三哥也稱不上好看，唯獨四哥是清秀的美男子。〔梁朝偉多年後在《聽風者》（2012）演同樣有缺憾的瞎子，重點卻沒有放在塑造這種唯美、文藝的感覺〕，使他即使不說話也是群戲中的亮點，跟家裡其他人有十分不同的特質。在聽不到和說不出的世界中，我們慢慢步入了悲情城市，也走進了文清的靜默天地中。

文清與吳寬美之間的首次對話展開便甚具電影內其他角色沒有的文藝感覺。

「萊茵河畔的美麗女妖坐在岩石上唱歌，梳著她的金髮，船伕們迷醉在她的歌聲中而撞上岩礁，舟覆人亡……」

這短短的一段靜屏字幕混合了聲音（歌聲）、動作（梳理）、地點（水旁發生的事），當中關鍵的是導致舟覆人亡下場的歌聲，文清卻是不可能聽得到。換言之，該歌聲迷惑人而使人喪命的「女妖」不可能對文清有同樣的影響。

這一點使人意外又合理地想起《魔戒》中的龐巴迪。因為那女妖的喻體無效，所以她對文清來說只是一個美麗女子。文清也不會因此而死。這段字給人馬上有以悲戲告終的感覺。文清在結

局也確是被人捉走了，可是他去了哪？導演沒有明言，於是成了一種生死未卜的狀態。不過同時間，透過這段字，我們縱知道悲劇走向，卻又會產生合理的猜想——他的兩名哥哥不是死就是瘋了，文清卻因年少耳聾、聽不到致命歌聲而沒有死。

第四節　詩與文清
原型─演員的具象詮釋

究竟什麼是光韻呢？從時空角度所作的描述就是：在一定
距離之外但感覺上如此貼近之物的獨一無二的顯現。在一
個夏日的午後，一邊休憩著一邊凝視地平線上的一座連綿
不斷的山脈或一根在休憩者身上投下綠蔭的樹枝，那就是
這座山脈或這根樹枝的光韻在散發。

<div align="right">──猶太裔哲學家班雅明（Benjamin 2002, p.13）</div>

為什麼要以文清這一個聾啞者的視角來敘說二二八？難道
在面對臺灣史上一個無可抹滅的時代悲劇時，侯孝賢和
《悲情城市》的工作團隊，竟然是選擇裝聾作啞、輕描淡
寫地帶過？製作電影的人是怎麼想的，陳庭詩並不清楚。
不過他很明白：自己正是以一個聾啞者的身分走過那個年
代。即使聽不見，也無法透過語言表達，裝聾作啞，是在
那劇烈動盪的一年中，唯一一件他不曾做過的事。

<div align="right">──台灣作家莊政霖（2017）</div>

陳庭詩

以上引言出自莊政霖著的《有聲畫作無聲詩：陳庭詩的十個生命片段》，擲地有聲。（2017；亦見於關鍵評論網2017）陳庭詩是國寶級藝術家，作品館藏於不少台灣的美術館。《有聲畫作無聲詩》一書的介紹中稱其為「臺灣現代藝術巨擘」，強調了其「完美結合東方文化精髓與西方現代藝術精神」的雕塑與版畫，以及「在世界藝術史上的地位」，接下來這一段話更是相當令人深思：

> 無論做為一位藝術家，或是單純將他看作一個有故事的人，放在臺灣歷史的脈絡裡來看，他既有某幾個時代裡人物的典型特徵，又因為耳疾和官宦世家出身的背景，具備了和他同代人不一樣的質地……陳的作品沉凝洗鍊，有潛藏的力量，（編按：被國際大獎評委）評為「穿破黑暗的光明」。（讀冊生活2017）

這段文字頗能概括陳庭詩的特質，包括其經歷的台灣歷史的脈絡、與別不同的質地、沉凝洗鍊潛藏、穿破黑暗的光明等等，無疑扣連了現代台灣和歷史台灣的要素。大清溥儀退位於 1912 年，翌年陳庭詩於福建出生。福建沿海，對岸就是台灣，並且有

客家語言、風俗文化上的共通。五十年代的調查顯示，來自大陸各省的遷台人口中以福建省為最多。（林桶法 2018）中國大陸在清亡後輾轉進入民國、內戰、對日抗戰時期。陳庭詩的人生幾近跟台灣重要紀事曆重疊，出生於清亡後，移民於日本戰敗後。戰後 1945 年到台，不久之後便發生了二二八事件，台灣進入白色恐怖的數十年。

　　根據輔仁大學歷史學系教授林桶法的考證，「日治時期，外來移民對臺灣人口增加影響很小，臺灣人移出者極少，人口移動在臺灣人口增加中不占重要地位」；日本戰敗，日本人大多被遣返。在四十年代後半期至五十年代末，有超過一百萬「外省人」移居台灣，大大改變了人口及生活結構；及至 1946 至 1949 年間，亦即《悲情城市》前後時期，來台及離台人口分別為五十多萬和六萬多人。（2018）雖然離台者跟來台者相比起來數目僅占十之一二，六萬多中有多少人因二二八而走也不得而知，緊張局勢卻肯定是該些人中的共通認知。在這段時期陳庭詩沒有跟隨不少同道一樣選擇離台，（陳庭詩現代藝術基金會 2022）而是留在台灣，持續創作經年，造出優秀的國際級作品。

　　陳庭詩有約半百件傑作正收藏於國立台灣美術館。該館介紹指：「陳庭詩作為台灣藝術革新的一員，在抽象藝術發端和演化的過程，被稱藝術史般註記的意涵。」他曾創造出闊兩米，長八米的巨型水墨畫（作品 003），藝術家劉高興描述說：「（陳庭詩）發展的彩墨大畫，常常持意以書法筆勢揮灑即星的情感。像這件

作品充分看見作者的激情與結構，十幅聯作相當巨大，整體重視墨韻的虛實運配，左側與中央用多層農墨佈實，而相對的右側則盡量昇煙虛空，指向世界混沌秩序的運作。」（國立台灣美術館2018）

　　不管是美術館的官方展圖還是藝術家的描述，都不期然地確定了陳庭詩的藝術高度，富有情感和韻味，指向虛空混沌的世界特質，又見「穿破黑暗的光明」。這種靈感煥發、富有內涵與萬物靈氣、散發奇特而深邃光采的感覺正正切合文化研究始祖班雅明（Walter Benjamin）的「靈光」（aura；亦有譯作光韻）概念。結合「放在台灣歷史的脈絡裡的時代典型特徵」，這位《悲情城市》中梁朝偉的角色原型的確有很強的地靈感，具有不可言喻的光芒。

班雅明式靈光

　　現在我先討論一下班雅明的靈光論，以及它跟現代電影的關係。班雅明認為藝術品可追溯至源自宗教的膜拜品，「原作的即時即地性組成了它的原真性。」（Echtheit; Benjamin 2002, p.8）與此相對的是複製品。班雅明有關複製品之說可跟法國哲學家布希亞的《擬仿物與擬像》（*Simulacres et simulation*; Baudrillard 1981）並讀。班雅明認為現代的靈光會消逝，並直接以影片為例：[1]

[1] 之後我們會討論到紀錄片類型和歷史電影，讀者會有更深切的有關虛實主題的體會。

現代大眾具有著要使物更易「接近」的強烈願望，就像他們具有著通過對每件實物的複製品以克服其獨一無二性的強烈傾向一樣。這種通過占有一個對象的酷似物、摹本或占有它的複製品來占有這個對象的願望與日俱增，顯然，由畫報和新聞影片展示的複製品就與肉眼所親目目睹的形象不盡相同，在這種形象中獨一無二性和永久性緊密交叉，正如暫時性和可重複性在那些複製品中緊密交叉一樣。把一件東西從它的外殼撬出來，摧毀它的光韻，這是感知的標誌所在。它那「世界萬物皆平等的意識」增強到了這般地步，以致它甚至用複雜方法從獨一無二的物件中去提取這種感覺。（Benjamin 2002, p.14）[2]

班雅明將真跡性跟永恆性相提並論，其實富有傳統宗教哲學的味道。「最終的真實是永恆不變，所以真實人生的意思就是追求永恆。無論是柏拉圖的理型，基督教的上帝，康德所講的本體，儒家的天道，還有道家所講的道……」（梁光耀 2014, p.177）有關虛實這一點，我之後會繼續探討。不過首先我們會直觀地問，機械複製便於傳播和放藏，不是應該使作品更永恆

[2] 以陳庭詩為原型的文清，又有沒有複製靈光的企圖？關鍵在乎導演的詮釋和演員的演繹在保留原真的精髓之餘，有否煥發新物。關於這一點，梁朝偉的演出內斂又深刻，具說服力地演出屬於他的文清，是高水平的發揮。我認為這一點是好的反思，但不須過慮。

嗎？班雅明的說法似乎有一定的不完美地方。如此一來，常人很易問道班雅明學說的弱點——現代數位化浪潮中電影、照片甚至虛擬現實中，難道毫無真正藝術可言？

國立政治大學哲學系副教授蔡偉鼎總結稱：「傳統的藝術品具有一種被稱為『靈光』的特殊性質……在攝影技術的大量機械複製品威脅下，藝術品的獨一無二性終將蕩然無存。此即班雅明著名的『靈光消逝論』。」（2016）蔡偉鼎提出了使該理論保留現實性的後設框架，指出即使現代有了影音產品，依然有不少樂迷傾向現場音樂會，另外現代的影像機械複製品盛行，黑白電影又依然受影迷歡迎。「靈光逐漸黯淡，然而我們卻也未見到靈光完全消逝。」（蔡偉鼎 2017, p.130）他引用德國當代哲學詮釋學家高達美（Hans-Georg Gadamer）之言，指出「當人確實有所理解時，其乃是不同地理解」，而經過對一個對象的經驗活動之後，「我們現在對它的認識既不同且更好。」（Gadamer 1999, p.302, 360；見於 ibid）

就好像一本書雖然是大量印刷而成，年代久遠的初版依舊可以價值連城。蔡偉鼎認為班雅明很清楚並非所有具此時此地性、獨一無二性和真跡性的東西都是如遠古宗教崇拜一樣不可逼近的，即使是如複製品，也能分享到「某種程度的靈光」。現代數位藝術品又不同攝影技術成品，不可能具有「真跡之光」，而是另一種因應其內容而成的「真理之光」。

用蔡偉鼎的說法，若然有足夠的藝術價值，即使不再是真

跡，《悲情城市》跟很多其他數位化的電影仍會持續散發真理之光。我們不需要強行地將班雅明的理論推到極端來理解現代事物。我認為《悲情城市》用了現代電影的方法來詮釋和傳播了地靈，具象了本來就看不到也摸不見，卻輕易感受到的事物。假如並讀陳光興，便會發現那是具有此時此地性（相對於在地性）、獨一無二性（相對於原創性）和真跡性（相對於獨有主體性），理論上有很大的應合和發展空間，《悲情城市》這一類深邃的電影以班雅明基於時代很難想像的方式來呈現出來，卻不能說沒有靈光，甚至代表、構建到地方的精要靈魂。侯孝賢的藝術創作不只用了台灣第一次同步錄音拍戲的新技術手法，也在首次處理歷史題材時用了具象的方式去說故事，繞過常理，提昇成有共享共鳴（有所理解）又深入地因人而異（不同且更好）的影音經驗活動。這又跟英文學者Jacobs稱《魔戒》中的龐巴迪是個難以理解的謎，有異曲同工的地方。

台灣藝術工作者潘家欣指陳庭詩是「戰前中國與戰後台灣的歷史縮影」，「本是貴公子」（2018），乃福建望族之後，祖父是清末進士，曾祖父是清朝台灣海防大臣。四十年代後期的白色恐怖期間，因為親近工農的藝術家會被扣上反叛的帽子，所以在台的其他木刻版畫家都逃回中國了。他卻到了今國立台灣圖書館當館員，博覽群書，靜默潛修，長達十年。

開拍《悲情城市》前，侯孝賢帶過梁朝偉拜訪陳庭詩在台中的家（關鍵評論網 2017），就跟梁朝偉另一代表作《花樣年華》

準備時，王家衛帶梁朝偉拜訪角色原型——香港文學家劉以鬯一樣。「導演侯孝賢曾形容，『梁朝偉的眼睛裡有很多壓抑』；王家衛也讚許說，梁朝偉不需要台詞，光靠眼神就能夠演戲。」（梁元齡 2021）梁朝偉後來陸續獲得五次香港電影金像獎最佳男主角、三次台灣金馬獎最佳男主角，還有演員最高殊榮之一的康城（Cannes，編按：台灣翻譯為坎城）影展最佳男主角，演技無庸置疑。初出茅廬的他在此電影中展現出的靜樸文藝之風確是抓住神韻，也可以說陳庭詩的真實靈光因此被一位專業演員抓住了。關於梁朝偉無聲中閃耀的光華，台灣作家米果評論過，當中說的「清澈」可比原型陳庭詩的「穿破黑暗的光明」：

> 關於電影《悲情城市》的哪個場景哪段對話，應該是從哪裡拍往何處，想像梁朝偉是不是也這樣默默凝望遠方，等待漁火點點，夜色默默浮出海面……到底是迷戀靜謐的山城，還是無法從悲情城市的電影抽身，往後再看梁朝偉演任何角色，都覺得比不上「林文清」（悲情城市的角色），當時他的眼神勝過任何台詞的聲音表現，後來的眼神也許更好，但隱約還是少了昔日的清澈。（2015）

由於梁朝偉不會台語，編劇只好調節角色。侯導演後來想到家中長輩認識的陳庭詩，還有家中的陳庭詩畫冊，這便是文清一角的文藝起源。拍攝期間梁朝偉去了拜訪和觀察陳庭詩。梁朝偉

飾演此角時細膩感性的演出風格也有來自其原型的敏感觸角：

> ……陳先生不是別人，正是當年「五月畫會」重要的一位畫家，至今我們家還保存有他的一本版畫集，民國五十六年國立藝術館出版，全部英文介紹，印刷設計在今天看也絕對是上品。沒想到陳先生還記得我小時候，說以前見到我們姐妹這麼小，現在都長大了。筆談一整晚，好多材料後來都放進了劇本裡。開鏡五天，梁朝偉心晃晃的，反映給侯孝賢，遂趁一天休息，連女主角辛樹芬和演哥哥的吳義芳，一夥開小巴士去台中拜訪陳先生。
>
> 我們就在那成山成谷的墨畫雕塑和石頭裡騰出一塊桌面筆談，陳先生還燒了水泡茶……他給那家店寫過一幅字，現去討還人情，自然是要哄我們安心的說辭。一邊吃他即筆談知會，囑我們吃完可上車走，不必繞路送他。他自己坐車幾分鐘就到家。是這樣怕增加人家麻煩的人，他也不學手語，因早年曾見公車上聾啞人比手畫腳交談聒噪的樣子，故決意不學。寧可筆談。梁朝偉聽了動容，說陳先生好 sensitive。
>
> 侯孝賢與攝影陳懷恩皆讚嘆梁朝偉的集中專注，但看過頭幾日拍的毛片，侯孝賢說，梁朝偉太精準了。他的精準，捆微之層次，侯孝賢說，太精緻乾淨了，顯得他鶴立雞群……（朱天文 1989）

人、地、靈的結合

　　我們可以合理地說，即使科技使《悲情城市》不是本真品，它也可以有相當程度的靈光。當中作為片中寥寥無幾的「帥小子」（關鍵評論網 2017），演來含蓄深厚、渾然天成、有口難言又雙眼沉鬱的梁朝偉又展現出台灣藝術家陳庭詩之獨有靈光。讓我們懷著這個觀察，回到之前提及文清因耳聾而聽不到致命歌聲，因此並沒有死的暗示去。文清說到底不是一個人類嗎？怎可能不會死？我認為在這個導演以深刻人文關懷拍成、獲聯合國教科文組織人道精神特別獎的優秀作品中，存在一個解讀的可能——詩與文清乃亞地靈。

　　這樣說或略嫌言過其實，不過有了之前討論的陳庭詩原型與梁朝偉演出的靈光氣質，文清一角至少確有台灣文藝具象詮釋的一面。有了以上的迂迴討論和不詳盡中見詳盡的閱讀，得出了理解台灣的方法上，一方面不能撇去整套華夏思想和糾纏的歷史（譬如大國族歷史，又譬如月老此等傳說），另一方面要相當注重原生新物（好像《月老》這以原意加以新造的電影）。這些觀點或許在地道的台灣人看來都是浮淺的，可看著台灣人論台灣的鉅著《去帝國》，我實在不願意錯失這個良機，情願謹慎地想清想楚，找個電影學切面進發，避免冒進。我認為「地靈」這個概念是有利我們去比較具體地思考這方面的。

地靈這想法跟上冊中的縱時性一樣，是從當地電影中啟發出來的。我之前先說個大概，一直保持著這個祕密到這一節才和盤托出。文清這個角色在該電影中相當獨特，有口難言，唯美、正派又文藝，像西方說的繆思一樣啟發人心，照亮了不同場口，有時謙卑執拾家裡，有時奮勇捍衛正義。這角色在我看來奇怪又引人深思，新穎又熟悉，在讀了《去帝國》之後，才猛然想到那跟保護土地之靈有關。

　　如果要將本土神明以文字來表達，第一個想到的詞就是「一地之靈」之類。英文對應的是「genius loci」，來自拉丁語中「地方的神靈」（spirit of the place），現指一地盛行的個性和氛圍，或者掌管一地的神或靈魂。（OED-genius loci 2022）「Genius」的意思變成當代用法中的「天才」是十七世紀初的事，以前在拉丁語中意指「由每個人出生便看守著的守護神明」（guardian deity or spirit which watches over each person from birth），也泛指精神、（神靈）化身、智慧、才能。（Etymology Dictionary 2022）

　　可是在當代華語世界中那是些什麼？可能是類似土地公的存在。如果用現代常見的東西來看，隨身和在家保護的具體物，除了土地公和地方寺廟，也可能是警察局或黑幫的關公像、隨身的小佛珠；如果有耶教（編按：即基督教）信仰，那又可能是掛在牆上的小十字架、耶穌畫像或櫃檯上的聖母小雕像。現代人也未必相信地方之靈那一套。畢竟在城市結構士紳化和異化的年代，

人的遷徙和鄰里的疏離都是常見的。

在跟自然接近的地方倒不是那樣。地方之靈不用一種外來或者施加的信仰，不是信則有，不信則無，而是隨處都有該神明狀態的詮釋。國立臺北藝術大學藝術跨域研究所所長黃建宏有專門研究影像、電影和藝術，並翻譯過不少法國哲學家的理論，如布希亞、洪席耶（Jacques Rancière）等。他曾有一篇短文〈萬「地」有靈或在「地」之靈——從「物導向」到來不及和吳樹安說的事〉，收錄在藝術生活雜誌《藝術收藏＋設計》之中。

該篇文章其實是對年輕藝術家吳樹安的一篇悼文。黃建宏從田野考察的實際經驗出發，探討在地之靈和深奧的「物導向」課題，最後以此來紀念故人。從一開始，他便討論了人與地的關係，提及巴特虹部落，[3] 有編竹的南藝大學生，又有工作坊，而「他們在部落的工作室和『物導向』的觀念性猜疑的雙重衝擊下，東海岸不再是自然而然的美景或救贖。」（TNNUA 2015）短短幾句已經叫人感到相當新奇。首先，香港原住民的概念不強，有人類學家認為早期人口構成當中有四個種族（ethnicities / ethnic groups; Chan 1998）：本地人、客家、蜑家、鶴佬人，最後者尤其跟台灣有關。到今時今日這個原民的概念不算強，「香港人」更是相當闊，有說認同價值便成。與此相對，台灣原住民是個大

[3] 巴特虹岸便是一個專詞：「『巴特虹岸PateRongan』是新社部落的噶瑪蘭語，為船停泊靠岸的意涵……從宜蘭將水稻技術帶來的噶瑪蘭族人，百年來在新社半島上耕耘出海梯田上的繁榮景象，表達著人和大地共處共榮的有機樣貌。」（花蓮縣文化局2020）

課題，不能迴避，也不能隨隨便便下個定義說是就是。接著黃建宏說：

> 喝了敬山神的糯米酒，在那設置陷阱的過程中，可以發現
> 先人發明的陷阱是一種和動物鬥智的設計，而不是絕對的
> 壓制和控制。所以，部落大哥們還不時開著被聰明或力氣
> 大的動物耍了的「玩笑」，這些「玩笑」正意味著他們和
> 動物及事物之間還存在著某種對等關係。（TNNUA 2015,
> p.118）

在地之靈的想法不只是殖民者一樣征服和馴服一片土地。在
野外生存，跟動物鬥智鬥力，人們須努力才能戰勝種種規限，同
時又保持對大自然的敬畏和尊重。這在台灣電影中是有廣泛存在
和表達的，不是只用一句台灣人重情便可概括說完。不論在《悲
情城市》中只有海和天的畫面、《返校》和《月老》原文中出現
的土地公，還是在《臥虎藏龍》中武者─竹林的一片順和，都具
有類似的意境。

「Loci」就是英文形容詞「local」的前身，有翻譯成本地或
在地。如果要探討電影在地的圖騰，確是不能避開我雅稱為地靈
的這種守護精靈概念。縱然那是非常概括的說法也好，不去具體
討論這種東西似乎很難將台灣電影──也是很多地電影──的本
質抽絲剝繭地說清楚。事實上，台灣跟香港確有類似，其中一點

就是它的主體是發展中的。（當然我認為台灣主體比香港的成熟。）這裡的意思不是經濟上而言，而是其本體概念仍有待討論和發展，一方面不像法國、英國等鮮明地與眾不同，會不斷造成爭議；另一方面積極來看卻代表很大的成熟、進步、重塑、修繕的空間和機會。地如是，地靈亦如是。

香港作家陳冠中沿用「genius loci」對照土地公，他沒有進一步對該詞「華語化」或放諸華語脈絡中創出新詞，卻對地靈這個概念有了先行且具詩意的說法：

> 我們對地方，對環境，不再只是利用，而是有了尊重，投入情感，視它為有生命的，甚至是有光環的，如有神靈駐其中，凡被去魅的，都尋求再魅，凡屬土地的，都給配套著神靈，哪怕只是很普通的神靈。
>
> 有仙則靈，土地公與 Genius Loci 就是這樣的兩個代表性的圖騰。喜歡一個地方，那地方就像是有了光環。認同地方，它就有神效，成了你的神靈。（陳冠中 2014, p.29-30）

所謂神效或者神的存在，就是當你認同、相信方才能實現。這說來平常，跟宗教一樣，該神明的存在當然是信則有，不信則無，斷不會不信則有。這個平常的點上卻能扣連上冊中德國文學學者奧爾巴哈之說：「在兩個相互沒有時間或因果關係的事件之間……只有兩個事件都被垂直地聯繫到唯一能夠如此規劃歷史並

且提供理解歷史之鑰的神論，這個關聯才有可能成立。」（安德森 2010, p.60-1）兩者或有因果，亦未必存在可驗證的關係，可是將後來的事有可能以「神論」的形式使前者的意義無中生有，甚至不再是似有還無，而是充滿了光環般的意義。

　　飽含地靈感的電影無異於藝術傑作。這又使人想起班雅明在著名的《機械複製時代的藝術作品》中的說法：「藝術的脈絡性融合最初體現於膜拜上。我們知道最早的藝術作品源自於儀式，首先是巫術的，其後是宗教的。重要的是，藝術作品就靈光而存在，這從未跟儀式功能分開。」（Benjamin 1998; 2002, p.13-16）如此看來，電影院中投射出的光線留影其實也可以是「地靈光」，勾惑人心，安神定性，繼而定居。

　　文藝作品中隨了視覺演出的土地公之外，亦有不少地靈的擬人投射。在金庸小說中，一直默默守護少林寺，又化解宿敵矛盾的叫掃地僧，其篇幅不多卻據說是金庸小說中武功最強的人。在西方小說中，亦有之前提及的《魔戒》中的角色龐巴迪。如果以一貫的語言哲學邏輯來思考，地靈——除非說的是整個地球生態的地球靈——是很難劃一處理的。地靈不同於一神論，比較接近泛神論的範圍。各地有不同的地靈，屬於一地正統。香港九龍區市民上香跪拜的地靈，跟古羅馬人相信的守護精靈，屬同一類別但又有顯著的認同和身分差別，跨了界便無效。於是這牽涉到特定正統性的概念，對一地而言屬於正統者，對另一地可能是致命地荒謬，不值一提。與此相對的是泛指的正統性，譬如說社會整

體對消防部的認受性為某百分比,該百分比只是十分概括性的指標,而非針對不同群體、身分而成的。[4] 地靈們因地而異,其最重要的分別就是在於存在的區域。

亞地靈

我認為可以將地靈劃分,以免產生概念上的混淆。以下是我在這本書的用法:綜合而言在各地大同小異的地靈概念為「泛地靈」(genius loco-philosophicus),具特定正統性的地靈是「亞地靈」(genius loco-specificus)[5]。文藝、生活上常見的地靈具體表達明顯是具象式地靈,譬如擬人、化物,而透過自然風光或抽象形成表達的則屬不具象式,譬如天怒、地動之類。如果結合縱時性(見上一冊前言及第一章)和陳光興在《去帝國》中的電影處理,地靈的表達方式明顯是有著歷史維度,產生出不同的眼眸,觀讀出不同的視野,亦因此定調了某年代某些族群之間的和與不和。在電影研究中,著重的歷史參考段是有其偏側的,可能是《色,戒》的汪精衛政權、《悲情城市》著眼的白色恐怖時期,也可以是《賽德克‧巴萊》的日治時期。保佑該時代(時)

[4] 特定正統性的廣義形式就是「相對於觀察者C的參照系,A對B的正統性」(A's legitimacy to B with respect to the referential system of C the observer;PT1, p.64)。

[5] 此處純屬分類,以免除表達不清帶來的負面影響,這是語言哲學認為可以解決很多哲學問題的做法。

的地靈參考（地）於是包含了時空上的兩維。

如果用縱時性來思考，即使語言往往包含久遠的歷史，在每件藝術作品有限的空間內，其重疊更多時並非無盡的卷軸；時空的表達有重疊亦有斷裂，於是表達的是一種地靈斷續體。縱時性考慮的可以說已經包含了對地的重視。「如果換轉在一個十年如一日的小城市，新知就是舊聞，倒不會出現這麼多歷史碎片和預言。」（AT1 第四節）縱時性不是飄浮各地的概念，它本身就有錨定（anchored），如船停泊一樣。

縈我自省是縱時性下可以實現的自我不同面向的當面對質，透過電影在華語世界的玄奇幻術去刺激觀察，面對大都會的潛藏問題。而在很多文本中，亞地靈都有不同程度的具象與不具象式表達，好像《西遊記》中孫悟空求助於土地公、《無間道》中黑道曾志偉在寺廟大喊「佛祖保佑」。《大隻佬》主角是還俗和尚劉德華，在尾段張開懷抱擁抱逃犯，該片編劇韋家輝拍時想著的居然不是佛祖而是耶穌，（美紙 2022）亦可見在地宗教的多元和泛、亞地靈的潛在衝突與調和。還記得本書目次的讀者只要稍為會意，便也會發覺《悲情城市》面對山蒼海茫的感懷、《返校》中深埋校園怨懟的「在地之靈」、還有下冊《大佛普拉斯》中百無禁忌的藏屍大佛崇拜，都有著深厚的泛、亞地靈主題，而劇本走向的主角們的種種行事都有受到影響。當然，這只是表層。不過讀者應該有個大概，知道這個概念在本書中將會有一定的延伸發展。

這些觀察初步看來都是顯而易見的，亦是自大格局、去帝國、地靈的思考準備中順應而自然地達至的。今次是初次勘探台灣電影肌理，我的看法必然有侷限和不完美的地方。在盡責地探索之後我發現將亞地靈用於台灣電影是鮮有的。它不同本地宗教。《頭文字 D》中周杰倫收到的護車平安符沒有太多宗教濃度，《悲情城市》也沒有直言宗教。我也不企圖以此來給予太多的應用性。換句話說我不認為亞地靈之說可以應用到所有的電影中，更不用說所有的台灣電影。我只是謙卑地認為這是一個很好的切入點去加強對台灣電影的理解，而地靈之說深富台灣學者對未來的期許和指點，或許以此有望找到一點針對台灣現況的關生路藥草。

　　這方面的觀察固然不是泛指的。若理論有一概而言的性質，凡事皆可套用，得出似是而非的結論，似乎會犯了卡爾・波普爾（Karl Popper）的不可反駁性原則。（大意指不可能辨偽是不科學的，見 Popper 1963）雖然文本研究不是科學，但我還是希望用具有邏輯的方法去有條理地分析，也希望得出的東西不流於分析，而是有其在地性、原創性、主體性。讀者亦須注意我說亞地靈不代表那是一種有關迷信或否定該神明存在的傾向。不管那些神明存不存在，以維根斯坦的用詞，那些神明的「歷史痕跡」和「現象」都是客觀且廣泛地遍布大街小巷的。我想利用來說明的就是這些表徵，而台灣電影從布袋戲到當代片都見到不少這種現象。用陳光興的說法，*Singapore Ga Ga* 之於他是啟發性文本。

我們不必被它的本質強烈侷限，而是以它作為一個透視全局的
小窗口，引領之後的方向。

戲中戲子

（文清的聾啞設定）及時平衡住陳松勇那一脈過重傾斜的
線索。因為那邊是激烈的生意鬥爭，這邊梁朝偉既不能硬
碰硬也拿事件之激動來與之抗平，該拿什麼呢？找到了。
不但是聾啞此事本身所可能輻染出來的許多新狀況，而且
將特別倚重梁朝偉以眼神，肢體語言，甚至以凝悍的無聲
世界之表達法，好比直接用默片的字幕插片。現在，豁然
出現一片未墾植過的空白地……（朱天文 1989）

回到文清。更具體來說，那是以擬人方式達至的具象式亞
地靈詮釋。侯孝賢用上了很多山和海的景物鏡頭，用黃建宏提及
的在地之靈、物導向來看，可以解讀成一種萬物冥冥之中存在的
力量、規則，是一種泛地靈的非具象式表達。在山野中發生的一
些事件，好像文清拍攝照片、大哥的葬禮、人逃到山中尋求保護
來躲避敵人，我認為在多種解讀方式中，這樣的地靈意象解讀是
其中一種可行的進路。相對來說，辨清文清的亞地靈狀態倒不是
易事。文清是什麼人？他是家族中唯一的文藝代表，在眾人罵髒
話、走私、打架的時候，他從事的是攝影；他老師說他是做戲

的，產生了戲外戲——

我們知道梁朝偉是演員，可是我們看到的文清是不是在做戲，而且原本有另外的角色？

他八歲前有聲音，記得羊叫，引致沒有聲音的是從樹上跌下。這是福是禍？他失去了聲音，卻有了女妖面前的保護魔法，於是「不知此事可悲，一樣好玩」。這對他來說確有不可悲的原因。在電影的中段，文清話一說完，下一個畫面就是戲子做戲。那是一種蒙太奇手法，透過剪接將可能沒有關聯的事情連續播放，在現實中是不可能發生的，在電影世界卻如奧爾巴哈說的神諭，不但可能，而且必然。「做戲」是有電影前的娛樂，而文清的世界停在那兒了。之後的對他來說都是默劇。接著的畫面是香港出生，台灣長大的太保飾演的角色說廣東話。這當中的重重疊加不是隨意為之的。換言之導演是想引領這方面的思考，即文清的「戲子」多層性。

接著劇情說到台灣人跟外省人打鬥，戒嚴被實施，人心惶惶，「大家害怕一個戰爭才剛結束，另外一個怎麼會接替而來」。這個時候的文清做了什麼？他沒有躲起來，也沒有嚷著移民，他要去台北。可是一個沒有自己聲音也聽不到他人聲音的人，做的不是名副其實的聲援，而是支援。這使人想起電影初段的畫面，文清在眾人討論時事、國家大事時，一個人背著畫面執拾、倒酒。去到後段，他又暗地裡幫助山裡的反抗者，對外界——即使是自己妻子——保持守口如瓶。他的角色就是這樣純然

的、沒有雜質的支持者。

地迎和見不同的人，可地不同人。如人入山，依山傍水，總不會被山水出賣。

文清在劇本中有透澈的可靠性。他的情感是真的，存在也是真的，只是沒有人們該有的聲音，卻因此又有受保佑之身。大哥不停地指罵發洩，文清卻沒回罵，只是純真地看著，大惑不解。人們不理解他，他也不一定理解人們，可是他卻跟眾人深深共情。在文清出場時的歌中有德國民謠的〈羅蕾萊之歌〉（Die Lorelei），唱的就是「我不知為了什麼，我會這般悲傷」。如果在亞地靈的角度來看，他的悲傷不是因為自身失去了聲音，就跟地靈無聲一樣，而是因為作為亞地靈，他的精神和主體都是跟此地有密不可分的關聯。

他悲傷不是因為自身失聲、受傷，而是因為此地上發生的事。在另一個有明確歌曲的場景，當人們激情地唱《流亡三部曲》時，他也無法附和，只管收拾整理。他聽不到歌，對「流亡」沒有概念，他想的只是默默地支持。他不像之後提及的《月老》中愛神和死神具有神通，也不像《返校》中的怨靈扯人進死亡世界，他不是拯救世界的超級英雄，而是簡樸單純的守護精靈。

如此看來，一方面亞地靈可以在電影中用具象式手法化身成人，跟人有無聲的互動和扶持；另一方面這是不辯自明的，有些角色就是具有這樣的性格，所以也可以說即使不當文清是實

然（de facto）的亞地靈，文清在實際寓意和用法上〔de jure；見史丹福哲學百科全書中維根斯坦「意義作為使用」（meaning as use）條目（Biletzki & Matar 2018；PT2, p.89）〕確實堪比亞地靈，兩者沒有衝突，在日常語言中甚至可能是同一物。[6]

透過文清之設定，侯孝賢以定格對白交代台北死了很多人，民心惶惶。他沒有把那些畫面直接拍出來。如果把文清視為亞地靈，他當然知道發生的事，但同時他沒法如巫師一樣憑空顯示幻象，他做的就是透過最簡潔的方式交代一地的記憶，供人去解讀（即使跟其妻，他們的平時溝通都是似有還無，要有具體的「寫下」和「讀來」方為有效），這方面又跟地靈不謀而合，像現實中同樣對「地」深研反芻「寫下」和「讀來」的民俗學或鄉野研究，將地具象詮釋。

陳儀調兵，一邊抓，一邊殺。文清也被軍人抓了。地靈如何被抓？如何流血？如果多想一層，那象徵更大悲劇，天地悲慟。這種天地為之動容失色的文藝手法在文本中相當常見，華語中「地靈人傑」之外便有「六月飛霜」、「天怒人怨」等將自然跟人間並連的表達方式。又好像諾貝爾文學獎得主馬奎斯（Gabriel García Márquez）探討血腥殖民歷史的經典小說《百年孤寂》（*Cien años de soledad*）裡面雨下了四年十一個月零兩天的異象。《百年孤寂》的背景主題跟台灣的《悲情城市》有雷同

[6] 雖說如此，文清亞地靈一說不是毫無破綻的。我的嘗試是想將文清放在亞地靈的位置去思考這電影的潛在解讀，激發龐巴迪式的猜想，多於說成完美觀點。

之處。除了流血獨裁歷史，還有文創面向。台灣作家駱以軍便觀
察道：

> 台灣九零年代小說之神張大春、朱天心，到馬華作家張貴
> 興的《猴杯》、《群像》，所有空間場景都似曾在《百年
> 孤寂》中相識……搖搖晃晃走進祖先的夢境中，最後當天
> 光亮時眼前出現西班牙大帆船殘骸。台灣六年級一批魔幻
> 騎兵軍：甘耀明的《殺鬼》、童偉格早期的《王考》，到
> 伊格言的《噬夢人》，也都有馬奎斯存在。（講座留聲機
> 2013）

　　駱以軍提及的書籍不少都跟《悲情城市》有若隱若現的
關係，並且有共同歷史背景。甘耀明的《殺鬼》從日治寫到
二二八，伊格言的《噬夢人》談宇宙滅絕又批判文明，張大春更
曾客串《悲情城市》。馬奎斯書中的大雨可以對照西方最重要的
書籍──《聖經》──中洪水滅世，而《悲情城市》中使用頻繁
的山野海岸景色，不是言之無物，更渲染出跟劇情相連的情感
深度。
　　我們也能用一用馬奎斯的角度來看《悲情城市》中自然顯
照的不具象式泛地靈。跟聖經中的耶穌不同，文清不是個全能的
神。文清只是亞地靈，可以守護，但不能力敵。在山岸遭海潮拍
打的反覆強調影像中，《悲情城市》中的悲情和城市不可分解，

悲痛的不只當地（與）社會集體的人們和作為家庭成員一樣的亞地靈文清，還有山海象徵的泛亞地靈。於是悲情是有所外溢的，是叫天地同感悲愴的。侯孝賢的拍法超越解嚴初期的時代限制和一般層次的情感宣洩。泛亞地靈相互對照，有完美的呼應和延伸。

萬物中自有神與靈。悲情在城在人，亦在海在天。

後來文清被軍人抓了。這種連聾啞人士也抓的黑色處境使人聯想起周星馳《國產凌凌漆》（編按：台灣片名為《凌凌漆大戰金鎗客》）中，瞎子死囚被冤枉偷看國家機密的情節。看過《悲情城市》的觀眾都會認同文清是好人，他身體功能上不是一個完人，甚至充滿缺憾。他在族群情感的表達上飽滿，對兒女私情卻有不通電的懵懂一面，遲遲未能或未有回應女士的好感。這個於人來說有所缺乏又有缺憾性的角色，跟戲內不斷以正當理由廣播解釋的國家意志有很截然不同的感覺。

國家意志是如此強硬和有理，說著說著都是正統，然而透過文清一家身上發生的事，觀眾都知道那是澈底荒謬的，不論是動武的解釋還是戒嚴的原因都好。這正是特定正統性的特質（故此命名亞地靈時特意在「genius loci」後加上形容詞「specificus」），電影以完整國家跟缺憾人士的強烈對比，顯出其荒謬之處。用文清的亞地靈身分來思考，這甚至帶來環保的反思——「遷台」這說法本身帶有帝國殖民的影子，而人類本在野，建立城市和道統體制後同時帶來破壞，也是一種對地靈的侵害。

透過文清，我們還可以「聽」得到導演對人與地更直接的表示。在囚禁期間，文清跟一名男子的弟弟關在一起，後者在被槍斃前對文清留了些話，頗為關鍵，亦是中題的：

「生離祖國，死歸祖國，死生天命，無想無念。」

這裡涉及的生離死別和生死由天都是一種深含對天命崇拜的泛靈觀。死去的世界不像基督教般上天堂，也不像台灣廣泛普及的佛教一樣去到西方極樂世界，而是即使含冤死亡的就是此地，在生時就在祖國離世，死後還是要回來，塵歸吾塵，土歸本土，不帶怨念憤恨玷汙地靈，也不去嘗試因一己安危去挑戰這天道邏輯。

死後不是無根飄泊而是依附在地，類似想法在本冊之後談到的《返校》和上冊中談論《殭屍》都有出現，卻不盡然相同。《返校》中留在原地是因為怨氣，忘記了所作所為，想彌補一些過錯，換個角度看是想保護有份施害的人。麥浚龍的《殭屍》說鬼魂「跟地不跟屋。我在這裡才幾十年。它們在這裡他媽的百多年。我將來走了，不還是留在這裡？」潛台詞說的正是開埠了百多年的香港魂，一般香港人在這裡才幾十年，死後也會留在這裡；那當然也是一種亞地靈的具象式表達，跟《悲情城市》不同，用鬼魅的形象示人。

換言之我們從台港電影中可以觀察到一點：地方之靈未必是單數，也可以是一地眾靈。

地靈除了「由上至下」地定義出來的土地公形態，也可以

是願意相信及遵循該信仰邏輯的人死後（或者輪迴投胎的「生前」）「由下至上」匯聚而成的總稱。《悲情城市》的情感不屬於林氏一家獨有，也不只屬於昔日金都金瓜石。它是一地全體承受的東西。文清一直默默地整理執拾、文藝記錄、關切支持，但他終不是承受所有的載體，他也無力去以一敵百，阻擋歷史惡輪前進。他不如韋家輝筆下的還俗和尚《大隻佬》那耶穌混合佛祖的終極神聖體，甚至不如《月老》，也不能做到《返校》中常人死後助友超脫異世界的「扶持一把」。他做的代表了繁我一體的亞地靈：陪伴、支撐，同呼同吸，共同承受。人間的島上慘情在不能直呼叫罵，不能宣之於口的年代，就這樣透過一個無聲者去傳遞。亞地靈相對於一神論的上帝就如非完人相對於獨裁強人，彷彿是侯孝賢終極的叩問：

　　繁我之中必有同道與異己。非完人尚會為了土地蒼生而無聲地痛人所痛，無息地失蹤失落，為何為了同一片土地，極完美的領袖和國家卻用槍聲對待同胞，用血色使異己再無氣息？

安德森說的同志愛

　　畢竟地無全功，人無完人，更何況族群。我在上冊用上了生於中華民國昆明的歷史學家安德森（Benedict Anderson）去探討族群的問題。他對民族下了以下定義：「它是被想像為本質上有限的（limited），同時享有主權的共同體。」在此處的討論

而言，更重要的是他認為民族之間存在「深刻的、平等的同志愛」，而帶有這份同志愛的關係使人甘心為民族「去屠殺或從容赴死」。（安德森 2010, p.41）

　　基於年代所限，很難搞清楚白色恐怖時期的政權之內有否同志愛因而屠殺；肯定的是即使相對的平民在武力上長期稱不上對等，卻還是不斷有人願意為比一己生命更重要的信念去赴死，化為真正的亞地靈。文清在電影後段形同男主角，在他的帶領下觀眾走入深山，發現其妻的兄長吳寬榮，其人已結婚但打算長住山裡，並且要文清守住祕密。文清在同志愛和妻子愛之間堅守前者，可是換作亞地靈來思考也更是合理。這使人想起上冊的焦點之一，王家衛的《花樣年華》。（AT1 第一節）梁朝偉飾演的周慕雲說：「他們會走上山找棵樹，在棵樹上挖個洞，然後將祕密全講進去，講完之後就找些泥封了它，那麼祕密就會永遠留在樹裡，沒人會知道。」之前已經說過山野是比人可靠的。如果用地靈之說觀之，世界確實有接受到該些訊息，只是地靈如文清，若沒有導演用他之於電影的造物主視野彈出靜屏台詞或透露玄機，就根本無法言表而已。這種無法言表之接收和回饋富有維根斯坦語言界限中無語物（the unspeakable）的神祕感：「當不能言喻，必須緘默。」（Whereof one cannot speak, thereof one must be silent; TLP 7 on Wittgenstein 1922, p.90）

　　這維根斯坦名句彷彿信條。另一方面，在台港乃至華語民間風俗中，遇事雙手合十祈福，跟說不清的地靈祈求寬恕或力量

是相當普遍的。（相對而言即使沒有信教，西方人因耶教習慣多會十指緊扣祈禱。）小孩踢到街坊門前的香爐，大人便會雙十合十，低頭朝四方地面說：「有怪莫怪。」以前殭屍電影盛行年代常聽道士唸唸有詞誦讀的「天靈靈地靈靈」，也是某種跟無法言喻的天地神靈溝通和尋求回應、協助的法門。此時如有重要回饋，畫面便會抖動表示地動山搖，或再有狂風打雷，顯示蒼天以同樣無法言喻的方式回應。

文清之後給妻子帶來了兄長的口信，指：「當我已死，我人已屬於祖國，美麗的未來。獄中已決定此生須為死去的友人而活。不能如從前一樣度日，要留此地，自信你們能做的我都能做。只有信念不滅，什麼地方什麼方式都能做。」可是結局中他們連同文清都被肅清了。男丁中只有嬰兒（沒出過場的大哥兒子「光明」，還有跟文清夫婦拍全家福的孩子「阿謙」）存活下去。那是有若隱若現光明前境的未來，不像《殭屍》主要喻體半生不死，死而不殭。光明和阿謙亦包含了創作者對未來的期許。結局就是家中一群女人和小孩。祖國之內有如一家弟兄，台灣的同志愛暫被分解，亞地靈亦見失落；縱光明未見，求謙戒驕就會有未來。

細心注意一下，壯丁中最後留下的是瘋了的三哥，不禁使人問道：人間狂亂施暴，慘不忍睹至亞地靈暫移，是剛巧只有瘋子留下，還是瘋了才活得下來？

淒美的雪和花

有了此節的思想準備之後,最後一段獨白特別有餘韻,四哥由背鏡開場到不知所蹤,就是如龐巴迪一樣,是個難解的謎(enigma)。不過至少在解釋過後,為什麼文清堅持攝影、為何他不可能在台北也不可能離台、為何血脈後代長得神似(之前提及眼睛是重要比喻),讀者心底會有個大概的直觀角度。對於謎底,導演跟托爾金一樣用了詩意方法去引起更多遐想:

> 阿雪,四叔被人捉走了,抓去哪,到現在還不知道。當初我們想過逃,不過,再逃也無路可走。到今天才寫信給你,是因為現在心情才比較平順。這張相是你四叔被抓前三天照的。被抓那天,四叔正在替人照相。他堅持將工作做完,才靜靜的被帶走。我去過台北四處探聽,可是都沒消息。阿謙已經長大,笑的神情很好,眼睛很像四叔。有空來家裡走走。
>
> 九份開始處冷了,芒花開了,滿山白濛濛,像雪。

資料顯示,整體而言「日治時期以及民國時期平地幾無降雪記錄」(泛科學 2016),本地下雪稱不上是台灣城市中的頻繁生活經驗。九份山區位處海拔五百餘米,確曾在現代罕有地下

雪，受訪者卻表示：「六十年來，長這麼大，從來沒遇過九份降雪。」是第一次見到雪。（民視新聞 2016；東森新聞 2016）這使人想起天上有降雪異象，人間有冤情。

　　芒花代表些什麼？它的花朵沒有鮮豔色彩亦無花香。翻查台灣本地資料卻是有所指的：「菅芒花，是台灣鄉土文學很好的材料，像是訴說著台灣人在歷經各樣的政權統治或艱苦時代背景下，產生出堅毅不拔的草根生命。台灣有名的作詞人許丙丁先生曾寫了一首名為菅芒花的詞，內容說到：『菅芒花白無香，冷風來搖動。無虛華無美夢，啥人相疼痛……』」（宜蘭縣立蘭陽博物館 2022）類似的用法見於中外，使人想起聯想連連。芒花披山又像雪，有沉冤待雪的意境；花從地上生出，掉下來像雪滿地，飽含動性，像死亡又像希望，甚具詩意。影響過班雅明的瑞士作家瓦爾澤（Robert Walser）在代表作《散步》（*Der Spaziergang*）內便寫過相通的意境：

> 為什麼要送花？（難道我採集的花是為了獻給我的不幸？）我這樣問自己，手一鬆，花兒撒滿一地。我把它們重新撿了起來，準備回家，天色已經很晚了，四周一片黑暗。（2002, p.179）

　　後來2000年，羅素・克洛（Russell Crowe）憑片獲得奧斯卡影帝的《神鬼戰士》（*Gladiator*）中，主角死前幻象就是走過及

腰的麥田原，最後瞥見妻兒，寓意死後重生。台灣本土方面，長年默坐街頭禪修的著名詩人周夢蝶半世紀前寫的第一本詩集《孤獨國》，以負雪山峰開頭，描述孤獨又唯美的世界，最後寫下謙卑自重的傳世名句，富有超越時空的地靈色彩——說來神祕，但多想一會，願意為一地付出所有的人自然就是守護之靈。那亦可視作《悲情城市》的文藝呼應，謹以此為章節完美地作結：

昨夜，我又夢見我
赤裸裸地跌坐在負雪的山峰上。
這裏的氣候黏在冬天與春天的介面處
（這裏的雪是溫柔如天鵝絨的）
這裏沒有嬲騷的市聲
只有時間嚼著時間的反芻的微響……
過去佇足不去，未來不來
我是「現在」的臣僕，也是帝皇。[7]

[7] 原詩集出版在 1959 年。此為 2010 年再版。這裡周夢蝶提及的臣僕─帝皇二元兼有的悽質亦令人想起法國詩人波德萊爾（Charles Pierre Baudelaire）寫的「微服私訪的君主」。〔見班雅明（2006）；CT1第三節〕

第三章

巨獸鬥

GAME LEGITIMIST

第五節　返校遊戲
徐漢強及姚舜庭作品

關於記憶　誰能代替

雨滂沱　未停

書本裡　你的名字不存在

我卻無法忘了你

握在手中的　自由如此輕盈

你把它留下　獨自奔向樹林

依稀仍聽見你說⋯⋯

<div align="right">

——〈光明之日〉，《返校》電影主題曲

雷光夏、盧律銘曲詞

</div>

隨著創作而來的自我否定、駕駛電影這隻巨獸的困難，只會越來越龐大，最後變成是怎麼跟壓力和平相處，因為它永遠不會結束。

<div align="right">

——《返校》電影導演徐漢強[1]

</div>

[1] Biosmonthly 2019。他又說：「以前像用雙腿走路，但拍《返校》像駕駛一隻巨獸，光舉個手就要大量的溝通，必須同時間控制很多東西才能讓它動起來，最後舉的方向可能也跟預想不同。」

侯孝賢說他「不喜歡威權」，在陳映真的勸阻下堅持拍出《悲情城市》。以今時今日台灣的狀態看來，很難想像它在幾乎整個二十世紀都是在殖民和苦難中渡過的。在日治結束及國民政府在台初期的四十年代之後，台灣進入了白色恐怖時期，國民政府以「東亞稱雄，光我民族」為名嚴查社會的反對力量，不少人含冤被殺，不少書籍被禁。事過境遷，今時今日導演拍這一類電影所面對的威脅比從前少，他們懂事後未必親身經歷過那年代，重心便從「悲情」轉為「莫失莫忘」的持續警惕和告誡。

　　《返校》本是恐怖類型遊戲，後來再被徐漢強改編成電影，被外界定調為「首部本土遊戲改編電影」（BIOS monthly 2019），後來於金馬獎奪得最佳新導演、最佳改編劇本等獎項，獲提名香港金像獎的最佳亞洲華語電影獎。女主角王淨亦憑片獲得台北電影獎中的最佳女主角獎。除了技術上的原因之外，這電影於港台上映，引起過一輪轟動，更有作家小野（原名李遠，曾參與電影創作）將它和幾部同期電影的出現形容為「一波重新定義、定位，被稱為『台灣電影』的文化運動開始了」，更將台灣電影跟現實昔日的政治宣傳關係「本末倒置」地重新定位，說：「這一波的台灣電影文化運動無可抵擋，必將會影響台灣未來的社會氛圍和政治風向……這部電影所走過的，全部都會被深刻地保留下來……政治算什麼，電影說了算」。（Newtalk 2019）

　　除了顯示出台灣優秀的本土文創能力之外，《返校》直描的方法和「夢一場」的意識自省結構都可連結前著論及的麥浚

龍《殭屍》、安德森《想像的共同體》、佛洛依德（Sigmund Freud）；正義觀則可直接聯繫正統遊戲。如之前所提，台灣具自省與「外省」傾向的原創文本可連結到竹內好到陳光興《去帝國：亞洲作為方法》去討論。《返校》電影中更直接指涉泰戈爾（Rabindranath Tagore）的《飛鳥集》（*Stray Birds*，編按：另譯《漂鳥集》）、廚川白村的《苦悶的象徵》，去殖再殖、本土國土之間，似乎有著「王土渡逃」（見AT1第二章）以內的深入詮釋空間，透過此起彼落的幻象得以顯照出來。

怨靈世界

　　《返校》電影中虛構出一個死者間互通的世界，又跟現實有所聯繫，有「山中方七日，世上已千年」的感覺。歷史已有定案，差別只是如何彌補，這是轉型正義的課題。《返校》中亦蘊含這方面的想法：死亡不是毫無意義，即使自殺贖罪不可能彌補，但其積極回饋仍是對生者有用的死後影響。這種死亡意義跟《悲情城市》拍的四十年代時期為自由而主動犧牲大為不同。兩片比較下，頗能反映出三十年前後，亦即白色恐怖時期剛完結和今時今日之間的異同。在使用其文本作研究時，本冊採取的態度不是以獨有孤本來詮釋，而是認為它們反映了一個時代的心態和集體的精神面貌。

　　首先說題材來源。侯孝賢靈感或多或少來自他常讀的陳映真

小說，而陳映真則被視為魯迅的在台繼承人。《返校》則是遊戲改編，原型是台灣公司赤燭遊戲開發的同名遊戲。這顯示出不同年代的創作方式改變。前者是有文本可考，亦有歷史上的參考；後者則是直接以原創作品來改編。雖然電子遊戲在形式上已發展到元宇宙之類的沉浸式虛擬體驗，但玩《返校》不需要載上裝置，兩維的設計亦不難掌握，透過優秀的劇情、配樂等元素使人沉沒其中。根據官方資料：

> 遊戲設定在 1960 年代的台灣，採用架空世界並以校園為舞台的恐怖冒險遊戲。希望藉由遊戲手法來呈現台灣特有的文化，因此角色和場景構成參照台灣人所熟悉的人事物，例如腳尾飯、山間廟宇、神壇，將這些台灣當地宗教習俗融於遊戲中……故事軸心圍繞在兩名少男少女在學校中的相遇以及探索，講述著一個與體制衝突的六十年代故事……
>
> 返校最早於 2013 年由咖啡（作者按：姚舜庭之綽號）一人企劃及研發，回憶學生時期的生活與氣圍，咖啡希望做出一款具有台灣文化元素的遊戲……希望藉由返校說出屬於台灣自己的故事，做出滿滿台灣味的遊戲。（赤燭遊戲 2017）

於是我們看到「台灣味」的另類發展。就如《保衛者》英文

名稱「spriggan」的原意一樣，地靈不一定是保佑的善意之靈，它也可以是惡靈、怨靈。[2]

我曾深入討論過繁我意識，並援引佛洛依德之說去說明我想表述的概念。繁我概念的文學起點是小說拙作中的一小段（「……看不清周圍，只知道天花的水晶吊燈正在無誤地反映著一盞繁我。我是誰？一個人？人是什麼？是否好像猶太朋友所說的，有一種『生而為人的最根本責任？』」；TS1, p.70），而它的理論起點則是香港文學家、王家衛《花樣年華》的原型人物劉以鬯（「我們寫小說的，就算不用『我』，裡面大部分都是『你』，因為人物的一切都是作者的感覺，是你把自己借給小說的人物……小說裡的雖然不完全是『我』，但又有很多『我』。」；盧瑋鑾 & 熊志琴 2007, p.137）

上冊套用了繁我意識概念，解釋了一般所謂「夢一場」電影的潛在意義。在麥浚龍的《殭屍》裡面，主角便在意識空間遭遇不同的離奇事，這些離奇事都可被理解成他的個人心理投射，陰深的世界跟現實不同，卻又反映著現實中的人情與荒謬，不過終究是主角意識中產生的。意識在華語中有內省的傾向，而中外電影都有類似的情節，包括《穆荷蘭大道》（*Mulholland Drive*）到《全面啟動》（*Inception*；港譯《潛行兇間》）等等。《返校》不同的一點是這異空間不是主角獨占，亦非如《全面啟動》

2　華語中「地靈」可指山川靈秀之氣，亦即地靈人傑中的意思，亦可單純指地之神靈。（辭典2022）

一般承載了多人意識。那依然是一種繁我意識，但一方面是私密的、遺忘了的（主角忘記了為何出現在那裡，即使劇情內有暗示她已經到那兒很久了），另一方面是屬於死者集體的。

轉型？正義？

《返校》在原創故事中融入了地道元素，尤其是風俗信仰和宗教符號方面。而遊戲的氛圍和陰陽轉換的「同場異景」結構則很像經典驚險遊戲《沉默之丘》（*Silent Hill*），後者的異世界同樣是由怨念建築而成的。導演徐漢強有承接遊戲創作者的初衷，同時將遊戲恰到好處地改成適合電影形式的模樣。他亦有留意到《沉默之丘》遊戲本身有受到電影的影響，並且舉了其他電影的例子來引證其電影中的取捨。在一篇名為〈勇敢地去面對在地歷史與電影，讓「IP 改編」不只是表面功夫〉的專訪中，徐漢強指出《沉默之丘》「原型其實參考了經典心理恐怖片《時空攔截》（*Jacob's Ladder*, 1990，編按：另譯《異世浮生》），一部同樣涉及創傷症候群、虛實交錯的作品，也是他的最愛……多有參考。」

他又舉了獲得威尼斯影展金獅獎和奧斯卡金像獎最佳導演等獎項的《羅馬》（*Roma*, 2018）為例：「有人質疑了該片導演兼攝影師艾方索・柯朗（Alfonso Cuarón）為何不採復古質感來拍攝，柯朗的回應是：『我想表達的是我是以現在的觀點去看待那個時代』。」導演明顯是有在各細節深思熟慮過，而不是搬字

過字式地改編。更重要的是，《返校》的時代背景不同《悲情城市》，作為從未經歷過白色恐怖的一代，徐漢強的觀點自然跟上一代電影人不同。白色恐懼已經過去，現時更重要的是如何公正地處理歷史，以及不重蹈覆轍。這些也就是轉型正義的難題。對於這難題，他認為：

> 你要談轉型正義這件事情，那你要先去想怎麼樣讓傷口癒合，最重要的第一件事情，就是你要承認傷口在，你要先面對這個傷口，才能夠治療它，然後你要知道之後怎麼樣不去受同樣的傷。這才是一個去處理傷口合理的順序……我們還沒有完完全全地去面對這個傷口，都還是抱持著一個比較能夠不碰就不碰的狀態。那對我來講，你不去面對這個傷口，這個傷口是沒有辦法癒合的。（泛科技 2020）

繁我自省在轉型正義中富有純屬道德說教以外的功能。它使一些很多人逐漸因歷史久遠而忘掉的事情重新被提起、被討論，也促進社會在賠償、道歉、修進方面向前走。《返校》的音樂比《悲情城市》的淡然寫實來得更具渲染力，十分聚焦地直接說故事，直描悲劇，都是情感上的開宗明義地提示往日教訓。有原創遊戲又有改編電影，皆展現出當地的強大生命力和文創能力。因此縱使《返校》在影院內提供了恐怖觀影經驗，影院外卻不無樂觀。

上世紀台灣地靈迎接了政府戰敗後的東渡，又歷經製造血夢的悲情，「百世修來同船渡，千世修來共枕眠」，從此有了詭異恐怖的黑色感覺。

文本分析

徐漢強其實不是新導演，他是「台灣短片界的一座山頭，並且還做成了 VR 先鋒。」（BIOS monthly 2019）對《沉默之丘》的改編是他的大學劇本課期末作業。不論是電影導演還是遊戲製作人都在不少訪問中提及了「敵托邦」（dystopia；亦有譯法為惡托邦）。（中央通訊社／雅虎 2019；BIOS monthly 2017）如果說烏托邦承載的是完美社會的比喻，敵托邦說的就是完全另一邊的想像。在生存環境、政治統治、文化水平等各方面，敵托邦是極惡的，沒有未來──或者說它的未來也是極惡的，難以翻身的。

> 我有興趣的都是兩個世界怎麼互相映照，最後再回頭討論主角本身，九〇年代很多恐怖冒險遊戲都有表裡世界的設定，我小學四五年級玩的《Dark Seed》也一樣，這種類型在遊戲裡很常見。（BIOS monthly 2019）

徐漢強花了長達一年的時間去寫出這劇本，成品絕不是打著敵托邦獵奇心態的粗淺之作。不過它是不是一部敵托邦型作品？

這卻是存疑的。《返校》有如《沉默之丘》，分了表裡世界。那充滿怪物、幻象的固然是一個富有地方信仰色彩的台式地獄，但那是不真實的，觀眾可以清楚分辨出來。雖然外面那一個世界倒有敵托邦色彩，但是觀眾們對它了解甚少。這當然是有製作上和劇情上的考慮，兼顧合理成本和節奏緊湊的需要。而結果是有關主要的外面世界場景，觀眾只看到了校園、女主角家和戲院等。我們很難分清外面有多壞，它又跟校園有沒有不同。話雖如此，校園向有社會縮影的面向。在本應教育和引導孩子向上的地方居然發生當眾的捉拿，在該讀書的地方組織讀書會居然又是大罪，自然是難以接受，亦不難想像外面的壞了。這無疑使人想起尼采學說。我們在較早前讀過該些篇幅，稍後再贅。

如果說文清的角色是象徵文藝和默默守護的島靈，王淨飾演的《返校》女主角方芮欣便是敵托邦式亞地靈。她的怨魂是扎根在地的，原因則是她生前所做的事，使多人被抓被殺。可是該年代的惡不是她單獨的惡，於是故事設定中那死亡世界也不是只由她一人造成的，而是由眾人造成的，又困住眾靈的。《全面啟動》中的異世界建構目的是完成任務，找到祕密；《殭屍》中的異世界則是男主角含恨而終前的幻想。那些跟現實不同的世界中常有打破物理或常理的地方，始終是有一定目的性的，而那目的性通常要回溯到主角本身，以解他的心結，又或者完未完之願。

《返校》亞地靈製造的異空間又是為了什麼？卻不是為了已上吊而死的主角本身。女主角甚至在電影開始時並不知道為何

「身在異處」，電影結束後一樣不知所蹤。隨著劇情推進，我們才開始發現越來越多的線索，發現一般代表無邪、無害的女學生原來做出過可怕的事，出賣了同學，害死了老師。她的動機是什麼？一方面想找出為何她在異空間，想找出真相，其實也是為了逃出可怕的世界。但如剛剛所說，真相只是指著一個「不是地獄，卻似是敵托邦」的地方，她即使認知到異世界的怪與奇，終究是無路可逃的，她必會一直困在那裡。

另一方面，也是在她意識到自己的無路可逃之後，她有了一種為己亦不為己的使命感。電影中沒有交代她的怨靈去向，她得到了遺失的白鹿配飾，也終於收到信，上面寫：「白鹿予水仙：今生無緣，來世再見，致自由」。觀眾在雙重提示下隱約知道她失而復得了些什麼，亦有今生來世的信仰暗示，可是她之後會在哪？去輪迴？還是依然在此地流連？不少東南亞信仰中，自殺者是不得輪迴的。而且她救了男同學一命，還是不及她害死的人多。更何況那些人不像男同學般活了下來。創作人在這裡問了一個大問題：

生者尚能談苟存，已逝者又怎去再言生死？

> 遊戲到真相大白後的尾聲，情緒是往下掉的緩停，帶入方芮欣面對自己、和影子的對話，做得比較隱譚，但商業電影需要更強大的動機和行動讓故事結束。這個問題我們跟赤燭聊過，最後定調要讓魏仲庭活下去記得發生的事，是

在這個脈絡下才生出方芮欣解救他的戲。（BIOS monthly 2019）

　　遊戲中亦沒有交代她的下場，結局就是男同學和她兩人相顧對座而微笑。男同學已蒼老不少，望著停留在死時年紀的方芮欣。而更諷刺的是，和解的契機不是官方的轉型正義式會談，而是因為附近要建豪宅，校舍終要拆卸，翠華成了樓盤，才必須回去當年校園。根據電影故事的時間線，似乎已過了半個多世紀，換言之即使我們不知道和解、還願之後會發生什麼，女主角在這數十年間卻是客觀地一直都在重覆惡夢，而且每次記憶都會散盡，直到她鼓起生前沒有的勇氣，作出不同決擇為止。更重要的是，和解之前，怨靈一直滯留在此地。雖然大家不知道方芮欣何去何從，一命償一命的話她也許還要繼續承受著自己造成的苦難，不過至少她脫離了這一支線的迴圈。

　　創作者們給死亡添加了現實中不可能存在的意義。若真的人死如燈滅，方芮欣的死可能是毫無意義可言的。她害死了人，想以死謝罪，可是她的死對事情的實際幫助只見於男同學魏仲廷一人。死的人還是死了，不會因此復生，甚至她的罪孽也不會因而減少，她只是以死的方式逃避眾多眼睛的凝視而已。（出自遊戲畫面）

　　可是在這段觀影經驗後，死亡有了新的意義，它不是生命終結，而是替生者取得自由，因此一命既去，逝者難填，但還是有

啟迪後人新生的可能。也可以說，亞地靈的存在就是以族群回憶的方式保存重要集體記憶，而《返校》於是有了繁我自省，甚至亡靈與活人的族群對話。在這怪異的處境下，死者感激生者，不是正常下生者感激死者。怨靈的滯留是注定的，但即使死了，還是有拯救同道和後代的善良選擇。

　　劇情中便有這樣一段。男同學魏仲廷一直不招，方芮欣替他鬆綁，魏仲廷卻快被地上的手抓走。觀眾此時方發現軍人怪物無臉，是鏡子，問她：

> 怪物：事情都過去了，就當一切沒發生過，不要聽，不要
> 　　　想，把所有的痛苦都留在過去，就這麼忘了，不
> 　　　好嗎？
> 　方　：我不要，我不要忘記，我再也不要忘記了。

鏡子因而碎裂，方救出魏。

> 怪物：為什麼不把一切留在這裡呢？
> 　方　：我要帶他離開這裡
> 　魏　：快過來啊
> 　方　：你走吧，我要留在這。
> 　魏　：別快玩笑了。
> 　方　：這是我該面對的

魏　：我也有份，我留下來陪你。

　　方　：你的責任是活下來記住這裡的事，活著就會有希
　　　　　望，是張老師告訴我的。

鏡頭一轉，魏在酷刑後居然未死。

　　魏　：我要招供，要說我是什麼都可以。我要活下去。

　　記憶尚且可隨身，時代巨輪卻又不留人。

　　現代的轉型正義除了白色恐怖時期的所作所為之外，另一
課題就是土地，特別是原住民的土地。譬如在美國，印第安原住
民當初就是在被壓迫、欺詐的情況下把土地雙手奉上，時至今日
都仍是一個具爭議的話題。創作人們開宗明義要製作有台灣味的
作品。有關「台灣是什麼」，總不能濫情地說「台灣人到哪裡，
台灣就是哪裡」。一地的文化是在當地的氣候土壤上新長的原生
物。沒有當初的土地，又哪來後來的地境概念？不過也是在現代
資本主義的土地開發之下，才有了到原地和解的機會。如果沒有
這契機，或者魏仲廷會一拖再拖。學校沒倒，國旗還在，但歪
了，中山像不見了。他記起張老師說的「我們有著獸性與惡魔性
但同時有著神性。」這也是自我反照出的繁我結論。

　　角色們是創作人們的投射，也是大街小巷中的台灣人，以及
他們幻化與幻化成的亞地靈。靈有善有惡，到頭來都是人構建出

來的反射，成了人性，也成了地性。

　　早段提過電影拍的是整個社會的一個小角落，慘無人道，卻又是眾多場景中的一隅，所謂的冰山一角。方芮欣的故事具有集體性。在社會發展後，有多少地靈──不分正邪好歹──都會因此而消失？社會又有沒有在充滿重要記憶、情感的地靈載體消失之前作好準備？

重探尼采

　　他的腳步聲輕聲迴盪，勾起心中一絲懸念。

　　時間嘎然停止，世界分崩離析。

　　轉眼間，虛無已將我吞噬。（《返校》遊戲，靜屏字幕）

　　在回看《返校》時我無時無刻都在想尼采，特別是其「永劫輪迴」之說和對政府的失望。關於後者，我之前引用的、來自台灣而後在香港中文大學任教的哲學教授劉昌元亦有詳述。（見2004第十章，p.285-314）尼采曾經是俾斯麥（Otto von Bismarck）的支持者，見到惡果後轉而批評，這些批評的依據不是世俗道德，而在於「軍國主義防害了文化素質的提升及興盛。」在《查拉圖斯特拉如是說》（*Also sprach Zarathustra*）中，尼采「把國家比作『最冷酷的惡魔』，因為統治者或政府總是不停地說謊，特別是關於什麼是善與惡的謊言。雖然口口聲聲

說『朕即國家、人民』，但他們心中最重視的仍是自己的利益，並且通過各種行政措施創造出愛國、愛他們的人民，使人民感到順之則昌，逆之則亡。有獨立思考及創造力的人偏受壓制。在宗教已式微時，國家變成了新偶像。」（ibid, p.291）

　　尼采把國家描述成失去自我的地方，而所有人過的生活就是「慢性自殺」。不停大叫國家主義的口號，便會使其他精神失去關注，文化質素停滯不前。怎樣的國家才是尼采會接受的？就是「推動文化價值，提高人的素質，而不只在製造一群迎合世俗權力的人」（ibid, p.292）的國家。這不只跟我在前著說的文化庸人[3]之說有一致的地方，也跟今冊的湯姆・龐巴迪式猜想有吻合的地方。人們看著魔王巨眼時經常會設想如何應對，可以如獸人一樣迎合（跟隨其思想和價值）、如巫師和人王一樣奮戰反抗（極力反對那些思想和價值）、如精靈一樣另起爐灶（非此亦非彼的模式）、如神靈一樣俯瞰（超越本體的本體）、如哈比人一樣隨經驗而前行（多元主體並立），似乎都忽略了一個微不足道但可堪對照的模式。我們面對索倫眼時可以採取以上各路措施，也可以直視其根源，以它作為起點來建構另一種東西。在台灣例子中，那就是愛好文藝以使精神文化質素有所提升的亞地靈。[4]

[3]　我指的更偏為根據維根斯坦學說，不具備提出可堪深邃式思考主張的那些人。與此相對的追溯《劍橋中國史》中舊日華人社會而想像而成的「文化士紳」（des gentilhommes；見PT1第九章）。

[4]　這樣說並不是矯枉過正地認為文大於武，讀者很快便會在之後說的尼采觀中意會到個中道理。

尼采對政治的取態相當複雜，其表面意思使人容易誤讀，或者有意無意地誤用。他一樣批評民主，而德國後來大行其道的法西斯主義似乎引證了他的一些憂慮。（不要忘記納粹黨崛起時也是有其民意支持的，即使那些支持當中有很多政權操弄的成分也好。）以他的想法，「純種」不利於提高人的生命力和文化素質，反而通過種族融合才可產生更強健的後代。不過其想法也不是絕對的道德相對主義，各民族確有其優劣可言，需要研判，而依據尼采哲學，「一個民族的價值需由其所創造的文化及人的素質來決定。」（ibid, p.293）

這方面確實是一個不只是大方向的進路。一個族群需要有其硬性的自我保護能力，同時也十分需要軟性文化力量，是為自我提升能力。這種自我提升能力不應該是求之於外（假如強敵不再存在是否就可以固步自封？），更是一種超越自我本體、超越歷史虛無的積極精神力量。這樣說來或許反過來有點虛無，不過就如該守衛的地一樣，沒有包含文藝與鉅著的文化，守衛的是什麼，為之奮戰的又是什麼？這類「無用之用」的課題也確實糾纏在華人世界日久。似乎台灣也不能倖免。（見章節末註解。）不可否認的是，台港社會都確實有改善的空間和提升精神觀念的持續文教修進潛能。

尼采的不少概念用於觀讀《返校》上都是甚有意義的。其中一個概念就是「永劫輪迴」。魯迅有被尼采影響，前者的絕望是可以在後者中尋求某種哲學答案的。（即使那似乎更多是未成路

之「方向」。）「永劫輪迴」一說很容易被誤解成東方信仰中的輪迴，卻不盡然。尼采認為可以用它超克虛無主義。這概念初次出現在尼采《查拉圖斯特拉如是說》中：

> 從這個入口——片刻，有一條長而永恆的路導向後面：在我們後面躺著一個永恆。凡是可以行走的，難道不要從這條巷子走過？凡是可以發生的，難道不是已經發生、完成和消逝過的？如果每一件事情都已經有過——矮子，你對這個片刻又怎麼想？難道這個入口不也是已經有過？難道所有的東西不是糾纏得那麼緊，讓這個片刻在後頭拉扯著一切將來的東西？所以——它自己也是？因為，凡是能走的——在外面那長巷上也一樣，它必須再走一遍。

> 尼采又說：「我又來了，隨同這個太陽、這個地球、這隻鷹、這條長蛇——並不是進入一個新的生命、一個更好的生命、一個類似的生命：我永恆地返回這相同的、與自己一樣的生命。」（見林鴻信2002, p.78, 82）

　　這段文字是以文學修辭寫成的，不易理解。台灣神學院教授林鴻信解讀說：「以未來與過去的交會點片刻為基準點……所有的事都從背後過去的永恆而來，連同這片刻也不例外，然而這片刻又緊接著向外未來的永恆而去，因為在我們前面也躺著另一個

永恆……我們都曾經有過，而再次出現於目前的片刻，繼續走向未來無盡的長巷，結果必將又從過去無盡的長巷而來。」（ibid, p.78-9）如果我們用於《返校》，方芮欣的失憶便好像尼采說的一樣。觀眾對那一無所知，只有零碎的片段。她在電影出場時便是她忘記了的過去與未來的交接，若她沒有「再也不要忘記了」，她面對的也是永恆地、無意識地不斷回到一個原點。那跟東方的輪迴是十分不同的，是一個怨念困住亞地靈的在地永劫輪迴過程。

　　以尼采的說法，「就時間而言，每一個『現在』，都是『有』之開始點；就空間而言，每一個『這裡』，都是通往『那裡』之切入點。由此可見，任何時間與空間，到處可以成為中心，永恆並非呈現線狀，而是環狀循環不息。」循環不息不一定正面，它可以是十分折磨的。不只善行，一個人的歹毒、怨懟、平庸也會循環不息。既然是循環不息，便有可能變成絕對的虛無主義。方芮欣可以什麼都不理地永遠被困在其世界，反正沒有人知道它會不會、何時、怎樣才停止。那情況就像比爾·莫瑞（Bill Murray）主演的喜劇片《今天暫時停止》（*Groundhog Day*）。同時間卻也可以接受這種虛無，在這不斷回到的自我生命中反覆地超越自己，展現自己獨特的「生命」——即使完結了，還是可以啟迪後人。事實上，這種循環觀即使物理上未必是完全對的，也富有啟發。人的平常生活中很多時候就是不斷的循環，當中很多事情都是重複而來又沒多大意義的。對於生活的虛

無，人自有選擇，可以活得隨便，也可以在豁然接受這或許悲苦的命運下，活出真實的意義來，「以徹底的虛無激勵人追求成為生命的強者」（ibid, p.92）[5]。

絕望政治

> ……擁有民主之後，哪些東西是在被破壞後、死掉後可以再次生長的？哪些是死掉以後還不會重生的？我們每個人心裡都應該有這樣一份清單，只要我們對政治現實有了客觀的評估，制訂一份「希望守護的價值」清單，心底就會「有個譜」，無力感與絕望自然會相對平伏。（黃國鉅 2017, p.124）

另一學者、香港浸會大學文學院教授黃國鉅是尼采專家，亦曾是拙作（PT1）的推薦人。他撰文〈絕望政治與尼采的啟示〉，特別切合《返校》中呈現的草木皆兵的歷史時代氛圍，也很適合今時今日台灣面對強大挑戰時的精神心態。他再三叮囑讀者在使用尼采於政治時必須三思。歷史上，尼采學說便曾經被納粹德國用來支持法西斯主義，亦反映任何學說落在不義政權上都可能有誤讀和誤導的效果。黃國鉅強調應避免政治式解讀，而是將重點放在「哲學精神的應用，即個人如何在絕望悲觀的環境中

[5] 「真實的人生」本來就有活出自我風格的方向。（見梁光耀 2014, p.176-7）

保持積極性，繼續為理想奮鬥。」（ibid, p.123）細看之下，早段探討過的魯迅確深有其影子。

> 所謂「絕望政治」，就是在絕望的環境下，我們應該怎樣作政治實踐。因為希望本身和政治行動之間存在必然關係，我們去參與政治、投票、參選，總是希望行動會帶來改變，但如果我們明知沒有希望，甚至絕望，又有什麼可以驅使我們去行動呢？（ibid）

　　尼采的影響不只在學術圈，而是大陸和台灣兼有之風。「1980 年代台灣解嚴不久後，陳鼓應等黨外人士曾在尼采思想和存在主義中尋求啟示；同時，中國剛剛改革開放，知識份子對尼采趨之若鶩。」（ibid）不過由於尼采學說複雜，貿然作出政治詮釋都是危險的，甚至有可能自相矛盾。黃國鉅亦留意到，2017 年的香港跟白色恐怖時期的台灣相比不算差，但還是很多人感到或者說著絕望。感到絕望是普遍的生活經驗，政治上感到絕望卻是有其環境條件的。政治運動很多時候會使用修辭手法，誇誇其詞，掩蓋或者扭曲事實。黃國鉅認為我們須首先客觀地辨明事實，以免掉進修辭之中。[6] 我們要有合理的期望，這期望需要是現實的，否則不斷產生的誤差會使人更絕望。在建立合理期

6　我認為正統遊戲在這些情況有使用的空間，將角色、動機、行事規則分而析次。

望之後，要有置之死地而後生的心理準備，去想像最壞的情況是什麼，包括建立需時的人與人之間的信任崩潰。

「任何社會道德的建立，並非由一兩個道德哲學家說了就算，而是通過長期社會行為實踐，由一些中立專業的民間團體⋯⋯通過制訂會員守則，共同遵守，落實抽象的道德規範，不受政治左右⋯⋯慢慢建立公信力來。一旦被破壞，往往要幾十年的努力才能重新建立。」（ibid, p.125）黃國鉅援引政治理論家阿倫特（Hannah Arendt，編按：台灣翻譯為漢娜・鄂蘭），指出這個破壞過程除了包含當權者一方的行動，還有積極的支持者，以及大部分人，亦即「不關心政治的犬儒主義者」。「在長期壓抑下，人們會慢慢改變自己的思想來遷就現實，令自己覺得比較舒服。此時，政權趁機大力推動愛國主義和民族主義，不斷製造外在敵人⋯⋯讓這種失落的理想轉移到另一個更龐大但更虛無的對象。犬儒主義和愛國民族主義，就是此兩者的完美結合。」（ibid, p.126）

黃國鉅進一步指出愛國是「對國家實質組成部分的愛，如人民、土地、文化傳統」，它並不是一個空泛的想法，而且在天災或被侵略時就會油然而生，因此愛國本非主義。當它被宣傳成教條式主義，便會脫離人、地、文化，變成「領土完整」、「民族尊嚴」之類神聖又抽象的概念，個人權利統統要讓步之餘，更會使本來沒有什麼價值的人因為扣連上愛國便價值放大，是為「地痞流氓」，或者馬克思所稱的「流氓無產階級」（lumpenproletariat）。這樣看

來，不少現代國家都有愛國主義傾向，可說是當代之弊。當然，愛國主義程度不同，壞的程度也會不同。

酒神藥方

我們生於現代，當然對如何解此流弊有興趣，也是本冊中從陳光興、竹內好、魯迅、尼采一路下來的核心問題：開闢生路。藥方就是知易行難的獨立思考，認清荒謬世事，清醒而理智地應對，而在尼采眼中，這不只是認知的問題，更是個人意志，可連結到尼采的「權力意志」概念，使人們面對挫敗、離席、四面楚歌卻孤身一人時，仍然可以憑著堅韌的意志走下去：

> 這種意志，可以表現在尼采後期所講的「權力意志作為知識」上。所謂「權力意志」，就是將別的權力單位加諸自己的權力單位之上，以擴大自己的意志，令對方成為自己的一部分……不要因此耿耿於懷，反而可以用一個時間上或空間上的角度，或尼采所說的視角主義（perspectivism），去理解、納入對方這種選擇，並相信自己的目標更長遠廣闊，更值得追求。（ibid, p.129）

這在台灣現狀來說相當適用。構建主體不是一個書房或實驗室之事。漫長的過程中必有人會因利益或犬儒而離棄、出賣背

叛，帶來失望甚至絕望。如何應對上，除了清醒的認知和權力意志，便是「酒神精神」。人在不斷的絕望打擊中往往難以前行，這種狀態不能持久。換言之我們需要一種精神狀態去抵禦現實中的悲苦和虛無：

> 酒神明知道宇宙是荒謬、苦難、無意義的，只是在不斷的創造和毀滅的循環中，但當處於酒神狀態時，一個人認清生命的荒謬、自己的渺小，卻仍然投入「醉狂」（Rausch）的狀態，熱愛生命，把握當下自身的存在，參與宇宙間的創造與破壞，最終便能和自己、他人，甚至整個宇宙和解，重新融合在一起。在這種狀態下，人不再是藝術家，而是作為藝術品本身而存在。（ibid, p.130）

亦因此，文藝與文化不再是一個花瓶一般可有可無的存在，而是一個人生的目標，以此去捍衛、追求和超越自己，最後成為藝術品層次的自己。我認為這是一個常見絕望的日常生活中可用以迎對的精神。之前推論過，魯迅說的「希望本是無所謂有，無所謂無的」是含有時間動性和縱時性的。它是悲觀的，同時是樂觀的，有內省與外省傾向。樂觀正是有了對悲觀的深刻體會後，方才會展現出來。亞地靈會因慘劇而失之於野，人亦同樣，面對危機時不免有陣痛亦有恆痛。若要脫離忐忑不安的心，便要有意志和醉狂，方能活出藝術品層次價值，透過無用之用，用生命熱

情製造出火把，點燃夜空。既然台灣人早有經驗和教訓，香港學者固然談不上教些什麼，但尼采思想分享應是多地共通的。

這使我又想起湯姆・龐巴迪式猜想。不受同一邪物、權力和貪婪的詛咒繼而入魔，或許首先要有超越自己而熱血醉狂的意志魂魄，才能擇善固執。[7]

遺書之言

> 水刑不是最痛的，最痛的是那些惡夢，每天告訴自己，只要我一死，就不會夢到翠華中學，不會想起讀書會的大家，也不會想起方芮欣，在失去意識那一刻我才明白，這才是真正惡夢的開始。（《返校》獨白）

台灣面對過白色恐怖的惡夢，在「如何活下去」的氣魄上已有近代的先賢之例。人皆善忘，尤喜擇事善忘，《返校》開宗明義做的就是叫人不要忘記。美麗島事件中，政治犯的辯護律師陳水扁後來成為了總統。前總統府祕書長、現監察院院長陳菊也是當年的階下囚，罪名直到 2019 年才被促進轉型正義委員會正式撤銷。面對死刑威脅，1980 年時只得二十九歲的她表示說：「當然是一種很絕望的心情，因為那個時候你不知道你的明天在哪

[7] 有關熱血，可見下一冊九把刀《月老》的部份。電影中意外地提了很多「彼岸」之事。

裡。」這份迷茫和絕望放在今天台灣時局中有了不一樣的意義。現節錄其當年遺書：

一、願所有受苦、被受縛、被壓迫的人早日得到解放，願我深愛的故鄉——台灣的人民早日享有真正的公平、平等、自由、民主的生活。祈法律能象徵代表正義，而非只是統治的工具，形同具文愚弄人民。

二、聖經上記載保羅在獄中致書提摩太說：「那美好的仗，我已經打過了，當跑的路我已經跑盡了，所幸的道，我已經守住了。」人子耶穌被釘死在十字架也沒有為自己辯解，雖然我受盡了悔辱、欺凌，但我心無恨亦無所懼，我深信一切的是非、功過、歷史自有公正的論斷……不必為我悲傷，卅年來我不是第一個犧牲者，但希望最後一個。而念及義雄兄的滅門慘劇，我在大的痛楚都微不足道……
……

六、與我共唱《黃昏的故鄉》的友人，請你們不必因大逮捕而難過、懊惱，我最後緊握你們的手，凝視你們因故鄉而滄桑的臉，也包含我一切的了解、諒解和期待，希望我們能活在台灣人的心中。

她又說：「當時的我為了和民主前輩共同爭取台灣民主而身陷囹圄，面對可能的審判，無畏無懼，唯一牽掛的只有台灣的未來，於是我決定這封遺書要寫給台灣人民。」（陳菊 2015；亦見東森於新聞雲 2015）她在面對死亡時的強大生命力有如真實示範尼采的生活哲學水平。《返校》電影和遊戲用了恐怖類型的面向來傳達的也是這些主題。這些電影不是娛樂或工業產品。沒經歷過或者開始忘記白色恐怖的一代更應記住這些教訓。看過就算的話，不單是隨意糟蹋祖先奮力捍衛的東西，更會喪失希望、自我和未來。

註解

我的親身經驗是在以往修讀理論物理和社會科學時，被問最多的問題是畢業有何出路和賺多少。情況就算在我考入亞洲頂尖的香港大學也沒改變，直到我後來到了劍橋大學才有所改善，但那又自是另一怪異的「名校迴圈」。不論學生還是家長，崇拜還是就讀名校，一般人們很難理解世界上有種東西叫「純粹地追求學問」。不用說，他們的眼界也看不到要習拉丁語的古典學、古希臘史詩研究、理論物理、哲學的大學問之所用，不知道很多就讀這些科目的人都在社會大放異彩。這真叫人感到可惜。要重視文化、精神素質，聽來有點虛，但看看四周便知著實不虛，不管政府還是社會大眾、家長、學生，可以做的實在太多太多。

我有特意尋找一些台灣近年的教育觀情況。中學老師劉彥廷曾撰文〈哪些大學科系「沒路用」？——允許一群人鑽研無用之學，是社會追求的最高境界〉（2022），其目的不是去顯示台灣價值觀的全貌，卻顯示出一些概念——即使跟金融之都香港隔了片海——在現代台灣也是一樣扎根甚深。他提及了兩位人士的說法，包括曼哈頓計畫物理學家的申辯：「建造這個加速器，與保衛我們的國家，沒有直接關係。可是，它讓我們的國家值得保衛。」還有美國第二任總統約翰亞當斯（John Adams）之言：「我必須學習政治和戰爭，這樣我的兒子才有機會去學習數學、哲學、地理、博物、商業和農業，這樣他的孩子，才有機會學習繪畫、詩歌、音樂、建築、雕塑、編織和陶瓷。」皆是真知灼見。

第六節　未完待續
李安、《大佛普拉斯》、九把刀……

> 在黑暗與光明之間的一大片灰色地帶，那裡，各種價值判
> 斷曖昧進行著。很多時候，辯證是非顯得那麼不是重點，
> 最終卻變成是每個人存活著的態度，態度而已。作為編
> 導，苟能對其態度同聲連氣——體貼到並將之造形出來，
> 天可憐見，就是這麼多了。
>
> ——《悲情城市》編劇朱天文（1989）

　　我們可以肯定《悲情城市》是電影而梁朝偉是演員，拍下的不是真實現場；但同時間因為其不誇張和不渲染的風格，卻有一種打破虛實的企圖，而且戲劇張力是由這種仿真的樸實情感來帶動。關於這一點，學術界早有討論，是為影視史學研究一途。影視史學一詞來自美國歷史學者懷特（Hayden White）創的「historiophoty」一字，與之相對的是「historiography」（White 1988），即書寫史學；這兩個字一般認為是由中興大學歷史系教授周樑楷引入華語界，並且翻譯成華語用詞。自周樑楷於懷特原文五年後以專文翻譯，影視史學一詞便進入了大眾視野。至今在台灣，這好像已經成為一種顯學，除了大學，大眾媒體和中學等等都有關注。根據周樑楷譯本（1993），懷特的原始定義是這樣的：

我所謂「影視史學」，是指以視覺的影像和影片的論述，傳達歷史以及我們對歷史的見解；而「書寫史學」則是指，以口傳的意象以及書寫的論述所傳達的歷史。（「影視史學」從何來？華語中的詞源考）

在這個地方我一盡語言哲學家的任務，分而析之，往基礎處鑽研一下，給「影視史學」下一些註腳。根據牛津字典，「historiography」一字指「關於歷史的書寫和書寫歷史的研究」（The study of the writing of history and of written histories），在十六世紀由希臘語「historiographia」經中古拉丁語而成，「historio-」指的是歷史的、論述的，而「graphia」指的是書寫。（OED-historiography 2022）華語中又有譯作「歷史編纂學」。值得一提的根據現代用法，詞尾「-graphy」本身是具有成象（A technique of producing images）、書寫或繪畫（A style or method of writing or drawing）的意思，用法見於「calligraphy」（寫生），也見於跟這個討論更相關的「photography」（照相）。（OED-graphy 2022）

懷特的用意簡明，用法了當，可是從詞源和詞意上來說似乎更複雜，細想之下不能說兩種史學完全沒有重疊（non-mutually exclusive）——譬如說侯導演《悲情城市》內對四十年代台灣跟王家衛對六十年代香港的靜屏字幕，黑底白字交代歷史，算是何

者？電影字幕呢？還有電影內畫面出現的文字？聲音是電影的一部分，唸的對白又算是何者？這樣問就算是庸人自擾，也是有益的。

在AT1我曾頗深入地研究電影一詞的華語來源，似乎可以在這個地方給我們一點思考上的輔助。以下詞源考究來自義大利羅馬大學東方研究系教授馬西尼（Federico Masini）的《現代漢語詞彙的形成——十九世紀漢語外來詞研究》（*The Formation of Modern Chinese Lexicon and its Evolution toward a National Language: The Period from 1840 to 1898*），為華語語源中的重要著作。首先讓我們看看有關「歷史」的詞首，原來這個雙音節詞是來自日語的原語漢字借詞，漢語本意為「過去事實的記載」，後來日語中則指「歷史事實」本身，首見於1890年的黃遵憲。（馬西尼1997, p.227）記載之事首先不同於歷史，其次亦限於年代和科技沒有細緻定明是書寫、拍攝還是其他方式的，是泛指式的記載。而日語用法則似乎帶有西方歷史學以科學態度，求真客觀地看待過去事實的傾向。

「Historiophoty」與「historiography」看來甚公整，兩個詞根正是「photography」。傳教士韋廉士（Samuel Wells Williams）曾翻譯美國指揮官羅森的《日本遊記》，刊登於1854至1855年間，當中有幾個跟現代技術有關的漢語新詞，包括了「日影像」（photographic camera）。在黃遵憲引入日本詞「寫真」（photograph）時，中國已有「照相」這個本族詞。另一方

面，英國漢學家理雅各（James Legge）的助手、香港中文報刊的創始人王韜和旅日上海商人李筱圃則引進了戲劇方面的日語詞，如1879年引入的「影像」（photograph）。（ibid, p.111）

華語中的「photograph」日語中有原語漢字借詞，該詞是「寫真」。其本意為「畫人的真容」、「肖像畫」或「如實描繪事物」。（ibid, p.254）這用法十分貼近懷特所指，只差沒有加上「歷史的」之類的詞首。「寫真」在現時華語世界中可能比較偏向用於「攝影集」。當年沒有流行起來是因為本族新詞「照像」自1866年開始就已有漢語詞。這跟周教授指影像史學大概由「大約一百年前發明電影時」（周樑楷1993b）開始稍有落差。即使不計入包羅萬有的壁畫之類的遠古記錄方式，中國內跟電影有類同的幻燈也是早有十七世紀便存在，被視為「與電影的基本原理是大體一致的。」（唐宏峰2016, p.193）在理解影像時，我們應小心不要侷限自己的目光，去看待進入現代前的中國接觸過的科技水平——即使那確是有限，有時人們還是把中國視得太落後而將西方理論移植得太理所當然。

虛實門隙

在上冊的考究中，我暫時將紀錄影片放在一角，尚未解封。紀錄片中被視為縱時性失效。考據正確的話，紀錄片中多是確有發生的事，極其量是整理時的手法和技術問題。譬如說，如果紀

錄片中使用過多的蒙太奇，會有誤導和敘事不清的後果。相對而言，擺脫虛構紀實性的電影才可迸發出縱時性，撰寫預言。大部分電影中觀眾都是預知真偽下觀看的。歷史電影有寫實的面向，也有戲劇性的面向，無阻我們知道那是電影，而影響很多時候是潛移默化的。

人們說話時的根據可以是：「我在那套紀錄片看過的。」而該根據不可能是「我在那套電影內看過的。」借用維根斯坦的概念，即使會有取態、取材、取捨，紀錄片中相比下更多是描述，縱時電影則是包含可堪深邃性思考的主張（intelligible assertions）。無論如何，現代媒體發達，有時影片是有意為之混淆虛實的。歷史電影使當代人要面對的，似乎在技術之外，還關乎基本的虛實問題。我們也可以預期早有一天會有虛擬現實式的類電影體驗普及，劇情進行時，觀眾可以遊走在不同角色中。

在 2016 年的《美國隊長 3：英雄內戰》（*Captain America: Civil War*）中便出現過主角走在不存在的過去投射中的情節。在這一幕中，觀眾看著年輕時的鋼鐵人跟父母的互動，最後一刻成年的鋼鐵人跟自己的年輕投影出現在同一影框中，實現了最根本形式的繁我自省。那是假的嗎？可能是錯覺，或者是個夢。換言之，當中虛與實的界線不是從理性作為起點（成年鋼鐵人的陰影出現），而是透過成年鋼鐵人嘗試吹熄蠟燭不果而呈現的。因此我們知道那戲中屬於鋼鐵人的回憶片段不是如紀錄片一樣「真

實」，可是如果缺少吹熄蠟燭這企圖，觀眾便會誤以為那至少是「屬實」的。「真實」和「屬實」就這樣被混淆了。

經驗世界

梁光耀認為：「如何在兩者之間畫一條界線呢？幻象與真實在人生中應占的地位又是什麼呢？我以為，大體上我們應該面對真實，但有時真相的確令人難以接受，幻象也是必須的，但幻象的功能不在於使人逃避現實，而是促進人的生命力……正如畢架索所說：『藝術是一種謊言，令我們接近真理』。」[8]電影是藝術的一種。紀錄片固然可以上升到含藝術成分，不過它跟電影創作之間存在基本差異。電影就好像畢架索（Pablo Picasso，編按：台灣翻譯為畢卡索）所言，是含有虛構成分的。可是矛盾的是，藝術可以提供幻象——亦即提供繁我自省發生的空間——來使人得以接近真理。就像齊澤克看電影時發現的一樣，真理往往有不好、不悅的內容，它可以相當醜陋。觀讀電影，有可能得到快慰和安慰，亦有可能像看穿人正常外表下的骨肉，面目可憎：

[8] 他亦透過電影正確地指出道德的生活觀：「電影《流芳頌》，主角渡邊知道自己患上了絕症，面對死亡的真相給他一個反省的機會，從此做事變得認真，不再得過且過，還在臨終前實現了居民的願望。我們可以說，渡邊經過反省之後，做人變得真誠，過著真實的人生。這也是存在主義式的真實人生，真誠面對死亡，對人生路向作出抉擇。」（梁光耀2014, p.176-7）

從「永恆不變」這個角度看，我們生處的經驗世界就是「不真實」，正如《金剛經》所說：「一切有為法，如夢幻泡影，如霧（露）亦如電，應作如是觀」，有為法指的就是經驗世界的事物，但這裡只是說「如夢」，並不是等同於夢，我們說夢是不真實，指的卻是夢中所發生的事並不是客觀存在。若將經驗世界等同於夢境的不真實，就是混淆了真實的不同意思。（梁光耀 2014, p.181）

以上不少觀察對應前著香港金都的反思，遠至華語電影之前的戲曲。我將會延續和開始發展自己思想體系中的相關概念，尤其是《第七藝》第一冊中的縱時性和繁我自省，第二冊的亞地靈之說，以此緊接下一冊中的鑽研，包括發展「詞屏」（terministic screen；見台灣中央研究院院士王汎森 2011）概念。我認為此處可以對照大導如侯孝賢和王家衛常用的靜屏字幕，結合華語電影起源考究，構成基礎以供接著的原創延伸發展，上連《鑑藝論》眼眸比喻一說，透之以觀讀世界，顛倒世界……

敬請期待《第七藝III：從黃信堯、九把刀到周星馳》。

後語
20220814

全部也　談論我　集體廣播
人類也　成熟了　終見到我

———〈登陸日〉周國賢歌曲，梁栢堅詞

　　第四次台海危機使人如坐針氈。兩個星期過去，猶幸和平持續。至於這種不即時又緊急的狀態還會維持多久，只有天曉得。無論如何，剛剛才寫及如巨石沉重的台灣歷史，如斯時局下說自己嘔心瀝血地著書立說，即使「屬實」，都不能說不心虛。

　　台灣這課題複雜又重要，有意思亦有意義。寫到一半，便發現需要更多冊才能完成心目中的台灣電影論。台灣跟香港有不少值得探討的異同處，歷史上亦有交集。一家台灣的出版社跟一名香港作家合作出版一本講述台灣電影的論著，在某些方面不無相似。原始草案本來是一本藝術類的書籍，因故無法合作，我深感抱歉，便提出了新草案，連同已寫的章節交出去。當時僅有台灣篇的半頁簡介，介紹一些大概的想法。我研讀犯罪學出身，專域是正統學說（legitimacy studies）。我想法中第一堆出現的名字都是一些大結構、大理論和相關領域的：竹內好、陳光興，還有我的老師，專研台灣警政的人類學教授馬振華。導演方面不得不

講李安、侯孝賢，還有一些新一輩的導演。故此編輯在簽約之前「只」讀了總共一整本書長度的他書試稿章節，以及只此半頁的台灣篇簡介，我必須感謝出版社和編輯的信任、包容和耐性。

人必須面對弱點。我盡力地做了各方面的研究，希望能把握台灣電影這個課題。儘管如此，作為一位非台灣出身的作家，認知與能力始終是有侷限的，譬如說不諳台語、欠缺在台長期的生活體驗等等。這些我都必須大方及坦白承認。雖然如此，我始終認為以往的論述基礎，以及自《鑑藝論》與《第七藝》以來的反思，都可以在了解台灣上發揮應有的作用。以局外人的眼光來看台灣，不一定就比台灣人本身來得中立客觀，更不會比在地的諸君可靠，或許我的使命只是卑微地給出了一些不一樣的觀點和看法。這有利擴充大家對這片土地的想像，也可能有利找出一些互惠互助的共同方向，解決眼前的都市難題。寫畢後，方才發現我的論述體系中相繼使用了維根斯坦、齊澤克和今冊中的尼采，著實都有為當代都會尋找精神出口之用。

我在劍橋大學愛廣讀不同學科的書，也認識了來自台灣的好朋友，交換了很多對世界和未來的意見。還記得曾在英國當地舞會中的古城氛圍和燦爛燈火中，穿著一身晚禮服徹夜舉杯詳談，畢生難忘。可惜我當時太拘謹，否則一定有更美妙的回憶。透過這些真摯的友誼，我意識到在一些表面的飲食吃喝文化之下，台港兩地有著深層的可比空間，對一地有想法，無可避免也會對另一地有所影響，有所啟發。享樂以外，今代人共同面對華語世界

的種種挑戰，可不是隔了片海就能漠不關心的。

港用以載舟，台用來拾級而登，兩地終究存異；在地緣政治的風譎與雲詭下，卻有同樣的樂觀和憂慮。膚淺之外，一觸及痛處，更同見切膚。

寫這本書，或者說寫台灣，有很多角度。可以寫得中立客觀，不免官腔冷淡，亦可以寫得煽情媚俗，更可以寫得浪漫且悲壯。台對於我，我對於台，過門是客。我多次強調我的不足，認知必定不及本地人。透過鑽研可以知道不少，但有點像法國年鑑學派（École des Annales）所提倡的，一個考察者要在大歷史觀對當時社會環境有充分掌握，而我不可能彌補當地人數十載的生活經驗以至上百年的家族歷史，能做的就是基於特長去給予一個我自己的角度。或者說，很愛一地和它的電影，更要去理解外邊人如何理解它。我希望這角度啟迪人心，起碼是創新的，至少是有趣的。

即使拋開本冊的長時間鑽研不提，透過跟不同台灣人包括出版社編輯、窩心鼓勵我的推薦人、過往的新知舊遇之間的相待經驗，我個人研判還是覺得台灣是深具希望的一片土地。我有因此特意斟酌一些章節上的寫法。譬如講述侯孝賢《悲情城市》的一章，按內容來說可起題為〈具象島魂〉，也可以是〈失落島魂〉。後者在章節內容來說是正確的，可是按之後的歷史走向來說，縱然滿途披荊斬棘，台灣大致回到了一個正常的方向。

失落是短暫的，台灣人富有人情之餘又堅毅不屈，絕不是失

靈人。

　　悲慘的歷史如霧似鏡，就算卷籍失散，還是可以用來抓住面目輪廓。苦難使人失去太多，絕不會有人想重演悲劇，聊勝於無的是經歷那些刻骨磨折，直接間接地成就出今日的具象島魂。誠心祝願台灣一切順好，地靈保佑，家宅永安。我們約定下冊再續前緣。

　　「就好像一條河，你一直往前划，你以為你一直在向前，而這也是真確的，不過船是會跟著河流轉彎、轉向的。對你來說一直往前，對岸上的人或者──我不知道──飛機上的人，他們觀察的前後左右都會不同。而這些觀測都是成立的，只要弄清楚觀測者是誰，一切都是合理的，不是荒謬的，而是有意義的。」

　　空靈隨身，逆流暢泳。她以前只是記住了，而現在開始明白了。

　　　　──《古卷二部曲：超憶族》林慎小說，敬請期待

ABSTRACT（英語摘要）

Through observing and investigating Taiwanese films, I propose a central original idea called the *genius loco-specificus*, as opposed to the general idea of genius loco-philosophicus. Based on the result from my previous treatises, genius loco-specificus is deemed as a form of genius loci that bears specific legitimacy in a certain area of importance, including but not limited to that in geographical sense. In the first part, I have explored the general context of contemporary Taiwan, principally using materials of Asia-as-method (notably the works of Yoshimi Takeuchi and Chen Kuan-hsing) and, as the flow goes, Lu Xun as well as Friedrich Nietzsche. The focus of the second part is developing and conceptualizing genius loco-specificus with Hou Hsiao-hsien's Golden Lion-winning masterpiece *A City of Sadness* (1989) and Cannes best actor Tony Leung as key examples. I also use *Detention* (2019) to demonstrate the dystopian counterpart. This treatise is ended by discussing the issue of documentary and paving the way towards the next volume.

參考文獻

林慎作品（按出版次序排列）：

PT1： 林慎（2020）。《警國論》（*Policier Treatise*）。香港：蜂鳥。

PT2： 林慎（2022）。《警教論》（*Policier Treatise II: Illuminations*）。香港：蜂鳥。

TS1： 林慎（2022）。《古卷首部曲：巴別人》（*The Treatise's Strings: Babelians*）。香港：白卷出版。

AC1： 林慎（2022）。《小離敘》（*Article Collection*）。香港：白卷出版。

AT1： 林慎（2023）。《第七藝I：從王家衛、陳果、杜琪峯到麥浚龍、黃綺琳、陳健朗》（*The 7th Art Treatise I*）。台北：新銳文創。

CT1： 林慎（2023）。《鑑藝論I——藝術與偽真的十堂課》（*Connoisseur Treatise I*）。香港：亮光出版。

第一章

陳光興（2006）。《去帝國：亞洲作為方法》。台北：行人出版社。

柏拉圖著，郭斌和、張竹明譯（1986）。《理想國》。北京：商務印書館。

竹內好（2005）。《近代的超克（孫歌編）》。北京：三聯。

陳冠中（2014）。《活出時代的矛盾》。香港：香港理工大學。

羅貴祥編（2014）。《再見亞洲：全球化時代的解構與重建》。香港：香港中文大學出版社。

果子電影（2011）。《電影‧巴萊：《賽德克‧巴萊》幕前幕後全紀錄》。台北：遠流。

朱耀偉編（2016）。《香港研究作為方法》。香港：中華書局。

李育霖（2009）。《翻譯閾境——主體、倫理、美學》。台北：書林出版。

荊子馨（2006）。《成為日本人：殖民地台灣與認同政治》。台北：麥田出版社。

劉昌元（2004）。《尼采》。台北：聯經。

黃國鉅（2017）。《尼采透視》。台北：五南圖書出版。

魯迅（2021）。《魯迅小說全集》。台北：好優文化出版。

張靚蓓（2011）。《凝望‧時代：穿越悲情城市二十年》。台北：田園城市。

李冬木（2019）。《魯迅精神史探源》。台北：秀威。

尼采（2018）。《瞧，這個人：人如何成其所是》。新北：大家出版。

馮建三（2021）。〈臺灣與好萊塢：毋甘願，找出路〉。《中華傳播學刊》，39：271-289。

馮建三（2003）。〈香港電影工業的中國背景：以台灣為對照〉。《中外文學》，32（4）：87-111。

朱宥勳（2021）。《魯迅小說全集》朱宥勳導讀〈如果世界真是一個鐵屋，也只能報之以一抹犬儒的微笑〉。關鍵評論網，[Viewed 14 August 2022] Available from: https://www.thenewslens.com/article/146390

花蓮縣文化局（2020）。〈巴特虹岸-在這安居的地方　獲文化部公共

藝術獎【民眾參與獎】【新聞稿】〉。花蓮縣文化局，[Viewed 14 August 2022]. Available from: https://www.hccc.gov.tw/zh-tw/News/Detail/11027

林慎（2021）。〈劍橋大學道德科學俱樂部〉。哲學新媒體，[Viewed 14 August 2022]. Available from: https://philomedium.com/report/81636

美紙（2022）。「韋家輝｜美紙｜編劇之神的多元宇宙」。美紙，[Viewed 14 August 2022]. Available from: https://www.youtube.com/watch?v=rXoHBNQoyvQ

魯迅（1921）。《故鄉》。牛津大學出版社，[Viewed 14 August 2022]. Available from: https://www.keyschinese.com.hk/elearning/reading-online/f2cb1

雅虎（2022a）。〈【商業熱話】迪士尼CEO：即使沒有中國市場，相信迪士尼電影也能成功〉。雅虎，[Viewed 14 August 2022]. Available from: https://hk.finance.yahoo.com/news/%E5%95%86%E6%A5%AD%E7%86%B1%E8%A9%B1-%E8%BF%AA%E5%A3%AB%E5%B0%BCceo-%E5%8D%B3%E4%BD%BF%E6%B2%92%E6%9C%89%E4%B8%AD%E5%9C%8B%E5%B8%82%E5%A0%B4-%E7%9B%B8%E4%BF%A1%E8%BF%AA%E5%A3%AB%E5%B0%BC%E9%9B%BB%E5%BD%B1%E4%B9%9F%E8%83%BD%E6%88%90%E5%8A%9F-040029869.html

雅虎（2022b）。〈台海局勢｜CNN：佩洛西將訪台並過夜　台積電警告被佔領後無法運作〉。雅虎，[Viewed 14 August 2022]. Available from: https://hk.finance.yahoo.com/news/%E5%8F%B0%E6%B5%B7%E5%B1%80%E5%8B%A2-cnn-%E4%BD%A9%E6%B4%9B%E8%A5%BF%E5%B0%87%E8%A8%AA%E5%8F%B0%E4%B8%A6%E9%81%8E%E5%A4%9C-%E5%8F%B0%E7%A9%8D-

D%E9%9B%BB%E8%AD%A6%E5%91%8A%E8%A2%AB%E4%
BD%94%E9%A0%98%E5%BE%8C%E7%84%A1%E6%B3%95%E
9%81%8B%E4%BD%9C-135119560.html

聯經（2004）。劉昌元《尼采》。聯經，[Viewed 14 August 2022].
Available from: https://www.linkingbooks.com.tw/lnb/book/Book.
aspx?ID=63031

博客來（2011）。張靚蓓《凝望‧時代：穿越悲情城市二十年》。博客
來，[Viewed 14 August 2022]. Available from: https://www.books.
com.tw/web/sys_serialtext/?item=0010511913

哲學新媒體（2018）。《瞧，這個尼采！》。哲學新媒體，[Viewed 14
August 2022]. Available from: https://philomedium.com/contributions/
80346

BBC（2020）。〈台灣海峽歷次危機回顧：從一江山島戰役、金門炮戰
到飛彈危機 看中美台三角關係演繹〉。BBC，[Viewed 14 August
2022]. Available from: https://www.bbc.com/zhongwen/trad/chinese-
news-53834569

BBC（2022）。〈台灣民調：過半人不信能抵禦解放軍百日〉。BBC，
[Viewed 14 August 2022]. Available from: https://www.bbc.com/
zhongwen/trad/chinese-news-61909322

Benjamin, W., (1998). *The Work of Art in the Age of Mechanical Reproduction.*
Marxists. [Viewed 14 August 2022]. Available from: https://www.
marxists.org/reference/subject/philosophy/works/ge/benjamin.htm

Benjamin, W.，王才勇譯（2002）。《機械複製時代的藝術作品》。北
京：中國城市出版社。

Chan, S. C., (1998). "Politicizing Tradition: The Identity of Indigenous
Inhabitants in Hong Kong." *Ethnology.* 37 (1), 39-54.

ETtoday（2019）。〈復仇者聯盟4票房「破164億」 擠進大陸影史前3 再創紀錄〉。ETtoday，[Viewed 14 August 2022]. Available from: https://www.ettoday.net/news/20190504/1436766.htm

Jacobs, S., (2020). "Tolkien's Tom Bombadil: An Enigma '(Intentionally)'." *Mythlore: A Journal of J.R.R. Tolkien, C.S. Lewis, Charles Williams, and Mythopoeic Literature.* 38(2), 79-107.

Oxford Reference. (2022). Spriggan. OED. [Viewed 14 August 2022]. Available from: https://www.oxfordreference.com/display/10.1093/oi/authority.20110803100525373;jsessionid=58251CB6FE764291C681D93F25AC8C5E

Popper, K. (1963). *Conjectures and Refutations*. London: Routledge and Keagan Paul.

Tanner, M. (2000). *Nietzsche*. Oxford: Oxford University Press.（引文來自中譯本，南京：譯林出版社。）

TNNUA（2015）。〈萬「地」有靈或在「地」之靈〉。TNNUA，[Viewed 14 August 2022]. Available from: http://art.tnnua.edu.tw/experimental/downloads/118-121.pdf

第二章

陳冠中（2009）。《盛世》。香港：牛津大學出版社。

班納迪克・安德森著，吳叡人譯（2010）。《想像的共同體》。台北：時報出版。

瓦爾澤著，范捷平譯（2002）。《散步》（*Der Spaziergang*）。上海：上海譯文出版社。

班雅明著，劉北成譯（2006）。《巴黎，十九世紀的首都》。上海：上海人民出版社。

莊政霖（2017）。《有聲畫作無聲詩：陳庭詩的十個生命片段》。台北：有故事。

梁光耀（2014）。《談電影看哲學》。香港：中華書局。

周樑楷譯（1993）。〈書寫歷史與影視史學〉。《當代》，88，10-17。

蔡偉鼎（2017）。〈數位複製年代的靈光消逝論〉。《國立政治大學哲學學報》，38，121-158。

林桶法（2018）。〈戰後初期到1950年代臺灣人口的移出與移入〉。《臺灣學通訊》，103，4-7。

蔡偉鼎（2016）。〈重訪班雅明的靈光消逝論〉。《哲學與文化》，503（4），107-126。

張崑將（2004）。〈關於東亞的思考「方法」：以竹內好、溝口雄三與子安宣邦為中心〉。《臺灣東亞文明研究學刊》，2，259-288.

周夢蝶（2010）。《周夢蝶詩文集　卷一：孤獨國／還魂草／風耳樓逸稿》。博客來，[Viewed 14 August 2022]. Available from: https://www.books.com.tw/web/sys_serialtext/?item=0010458941

中研院（2019）。〈刀下留情的刺客——聶隱娘的未解之謎〉。中研院，[Viewed 14 August 2022]. Available from: https://research.sinica.edu.tw/peng-hsiao-yen-the-assassin-tang/

蔡曉松（2020）。〈身處裂縫之間——陳健朗《手捲煙》，一根菸燃起香港青年認同迷惘〉，報導者，[Viewed 14 August 2022]. Available from: https://www.twreporter.org/a/2020-taipei-golden-horse-film-festival-chan-kin-long-hand-rolled-cigarette

西柚（2002）。〈對倒的時空——劉以鬯與他的文學世界〉。中文大學，[Viewed 14 August 2022]. Available from: http://docs.lib.cuhk.

edu.hk/hklit-writers/pdf/journal/85/2002/257613.pdf

新北市立黃金博物館（2020）。環境介紹。新北市政府，[Viewed 14
August 2022]. Available from: https://www.gep.ntpc.gov.tw/xmdoc/co
nt?xsmsid=0G246375112724907379

民報（2017）。〈最新研究：228事件死亡人數估1304至1512人　家
屬激動駁斥〉。雅虎，[Viewed 14 August 2022]. Available from:
https://tw.news.yahoo.com/228-1304-1512-075909532.html

國史館（2017）。〈「紀念二二八事件00週年」學術研討會紀實〉。國
史館，[Viewed 14 August 2022]. Available from: https://www.drnh.
gov.tw/app/index.php?Action=downloadfile&file=WW05dmF5OHpN
Qzl3ZEdKZk16Y3dObDh5TmpBM01UY3hYelUyT0RFekxuQmtaZz
09&fname=0054RPA0NPWWTXKKIG04WW34ZSB4UW35PKFGT
WMPXXFDNLNL

臺灣大百科全書（2022）。白色恐怖。文化部，[Viewed 14 August
2022]. Available from: https://nrch.culture.tw/twpedia.aspx?id=3864

台北二二八紀念館（2017）。探索二二八事件。台北二二八紀念館，
[Viewed 14 August 2022]. Available from: https://228memorialmuseum.
gov.taipei/cp.aspx?n=5FD2DBAFF988BC0B

博客來，（2006）。《去帝國：亞洲作為方法》。博客來，[Viewed
14 August 2022]. Available from: https://www.books.com.tw/
products/0010343494

民視新聞（2022）。〈對日好感度創新高　六成民眾最喜歡日本〉。雅
虎，[Viewed 14 August 2022]. Available from: https://tw.news.yahoo.
com/%E5%B0%8D%E6%97%A5%E5%A5%BD%E6%84%9F%E5
%BA%A6%E5%89%B5%E6%96%B0%E9%AB%98-%E5%85%AD
%E6%88%90%E6%B0%91%E7%9C%BE%E6%9C%80%E5%96%

9C%E6%AD%A1%E6%97%A5%E6%9C%AC-101928523.html

民視（2016）。〈寒流發威全台急凍　九份山區也下雪〉。雅虎，
[Viewed 14 August 2022]. Available from: https://tw.news.yahoo.com/
%E5%AF%92%E6%B5%81%E7%99%BC%E5%A8%81%E5%85%
A8%E5%8F%B0%E6%80%A5%E5%87%8D-%E4%B9%9D%E4%
BB%BD%E5%B1%B1%E5%8D%80%E4%B9%9F%E4%B8%8B%
E9%9B%AA-034525415.html

講座留聲機（2013）。〈閱讀經典｜死亡百科全書──駱以軍　讀《百
年孤寂》〉。BIOS monthly，[Viewed 14 August 2022]. Available
from: https://www.biosmonthly.com/article/3971

宜蘭縣立蘭陽博物館（2022）。〈114期-菅芒花的春天〉。宜蘭縣立蘭
陽博物館，[Viewed 14 August 2022]. Available from: https://www.
lym.gov.tw/ch/collection/epaper/epaper-detail/22931802-4983-11ea-
a67a-2760f1289ae7/

泛科學（2016）。〈台灣以前下過雪嗎？平地大雪紛飛的太平盛世〉。
泛科學，[Viewed 14 August 2022]. Available from: https://pansci.
asia/archives/92581

東森新聞（2016）。〈不可思議！海拔531m九份「不厭亭」積雪〉。
東森新聞，[Viewed 14 August 2022]. Available from: https://www.
youtube.com/watch?v=xko-4G1xO2c

洪健倫（2020）。〈1989－《悲情城市》與台灣的第一座金獅獎〉。中
央社，[Viewed 14 August 2022]. Available from: https://www.cna.
com.tw/culture/article/20200104w003

關鍵評論網（2017）。〈《悲情城市》的真實映畫：藝術家陳庭詩的
二二八見證〉。關鍵評論網，[Viewed 14 August 2022]. Available
from: https://www.thenewslens.com/feature/228-70years/62268

讀冊生活（2017）。〈有聲畫作無聲詩：陳庭詩的十個生命片段〉。讀冊生活，[Viewed 14 August 2022]. Available from: https://www.taaze.tw/goods/11100802601.html

陳庭詩現代藝術基金會（2022）。關於陳庭詩｜陳庭詩簡介｜陳庭詩。[Viewed 14 August 2022]. Available from: http://www.wuzo.com.tw/wuzo.com.tw/ctsf/about_chen_tingshi.html

國立台灣美術館（2018）。陳庭詩作品003。國立台灣美術館，[Viewed 14 August 2022]. Available from: https://ntmofa-collections.ntmofa.gov.tw/GalData.aspx?RNO=MQMYMRMLMAMZMPMY&FROM=5UK55R51KY5R

潘家欣（2018）。〈大音希聲──陳庭詩〉。Vocus，[Viewed 14 August 2022]. Available from: https://vocus.cc/article/5bb4262efd89780001cfc23b

米果（2015）。〈【周三專欄】悲情城市和九份金瓜石的些許舊事〉。獨立評論，[Viewed 14 August 2022]. Available from: https://opinion.cw.com.tw/blog/profile/57/article/3353

梁元齡（2021）。〈梁朝偉：我不懂超能力，但我能理解一個失敗的父親〉。雅虎／康健雜誌，[Viewed 14 August 2022]. Available from: https://ynews.page.link/ZYg9

朱天文（1989）。〈《悲情城市》序言〉。遠流博識網，[Viewed 14 August 2022]. Available from: https://www.ylib.com/search/pre_show.asp?BookNo=X1004

侯孝賢（1989），〈侯孝賢：我做的事〉。遠見，[Viewed 14 August 2022]. Available from: https://www.gvm.com.tw/article/1497

Biletzki, A. and Matar, A. (2018). Ludwig Wittgenstein [online]. Stanford Encyclopedia of Philosophy. [Viewed 14 August 2022]. Available

from: https://plato.stanford.edu/entries/wittgenstein/

Etymology Dictionary (2022). genius loci. Etymology Dictionary. [Viewed 14 August 2022]. Available from: https://www.etymonline.com/search?q=genious

OED (2022). genius loci. OED. [Viewed 14 August 2022]. Available from: https://www.lexico.com/definition/genius_loci

Wittgenstein, L. (1922). *Tractatus Logico-Philosophicus*. London: Kegan Paul.

Young, R.，容新芳譯（2016）。《後殖民主義》（*POSTCOLONIALISM A Very Short Introducton*）。香港：牛津大學出版社。

Žižek, S. (2017). They Live (1988) by Slavoj Žižek. Onscenes. [Viewed 14 August 2022]. Available from: https://onscenes.weebly.com/film/they-live-1988-by-slavoj-zizek

第三章

馬西尼（Federico Masini）（1997）。《現代漢語詞彙的形成──十九世紀漢語外來詞研究》。上海：漢語大詞典出版社。

盧瑋鑾、熊志琴（2007）。《文學與影像比讀》。香港：三聯。

周樑楷（1993）。〈書寫歷史與影視史學〉。《當代》，88，10-17。

周樑楷（1993b）。「影視史學特選文章（二）：〈美國版「太平洋世紀」vs.臺灣華視版「太平洋風雲」〉」。[Viewed 14 August 2022]. Available from: https://historiographics.blogspot.com/2021/10/vs.html

黃國鉅（2017）。〈絕望政治與尼采的啟示〉。《二十一世紀雙周刊》，164，122-131。

林鴻信（2002）。〈尼采的「永恆回歸」終末觀之評述〉。《基督教文化評論》，17，75-92。

唐宏峰（2016）。〈從幻燈到電影：視覺現代性的脈絡〉。《傳播與社會學刊》，35，185-213。

泛科技（2020）。〈專訪／《返校》導演徐漢強：勇敢地去面對在地歷史與電影，讓「IP 改編」不只是表面功夫〉。泛科技，[Viewed 14 August 2022]. Available from: https://panx.asia/archives/62086

徐漢強（2019）。〈《返校》不完美之必然——專訪徐漢強，與巨獸共存的日子〉。BIOS monthly，[Viewed 14 August 2022]. Available from: https://www.biosmonthly.com/article/10137

赤燭遊戲（2017）。返校簡介。赤燭遊戲，[Viewed 14 August 2022]. Available from: http://redcandlegames.com/presskit/sheet.php?p=detention&l=ch#history

中央通訊社／雅虎（2019）。〈返校站上時代前線　徐漢強用新故事延續前人精神〉。雅虎，[Viewed 14 August 2022]. Available from: https://tw.news.yahoo.com/%E8%BF%94%E6%A0%A1%E7%AB%99%E4%B8%8A%E6%99%82%E4%BB%A3%E5%89%8D%E7%B7%9A-%E5%BE%90%E6%BC%A2%E5%BC%B7%E7%94%A8%E6%96%B0%E6%95%85%E4%BA%8B%E5%BB%B6%E7%BA%8C%E5%89%8D%E4%BA%BA%E7%B2%BE%E7%A5%9E-052018034.html

劉彥廷（2022）。〈哪些大學科系「沒路用」？——允許一群人鑽研無用之學，是社會追求的最高境界〉。換日線，[Viewed 14 August 2022]. Available from: https://crossing.cw.com.tw/article/16201

辭典（2022）。地靈。重編國語辭典修訂本，[Viewed 14 August 2022]. Available from: https://dict.revised.moe.edu.tw/dictView.jsp?ID=4527

6&q=1&word=%E5%9C%B0%E9%9D%88

陳菊（2015）。〈【獄中遺言】陳菊〉。臉書，[Viewed 14 August 2022]. Available from: https://www.facebook.com/kikuChen/photos/a.248871532404/10153284375717405/?type=3

三立新聞網（2018）。〈捍衛民主坐牢　陳菊寫遺書致台灣人民〉。三立新聞網／雅虎，[Viewed 14 August 2022]. Available from: https://tw.news.yahoo.com/%E6%8D%8D%E8%A1%9B%E6%B0%91%E4%B8%BB%E5%9D%90%E7%89%A2-%E9%99%B3%E8%8F%8A%E5%AF%AB%E9%81%BA%E6%9B%B8%E8%87%B4%E5%8F%B0%E7%81%A3%E4%BA%BA%E6%B0%91-123021309.html

新聞雲（2015）。〈當年陳菊倩影和遺書在此！網友：感動到跪著看完〉。東森新聞雲，[Viewed 14 August 2022]. Available from: https://www.ettoday.net/news/20151228/620684.htm

王汎森（2011）。〈王汎森教授演講「史家的技藝：梁啟超的史學措詞」紀要〉。台灣中央研究，[Viewed 18 February 2022]. Available from: http://mingching.sinica.edu.tw/mingchingadminweb/SysModule/mvc/friendly_print.aspx?id=968

Newtalk（2019）。〈返校引發熱議　小野：勢不可擋的文化運動將來臨〉。Newtalk，[Viewed 14 August 2022]. Available from: https://newtalk.tw/news/view/2019-09-23/302304

OED (2022). historiography. OED. [Viewed 14 August 2022]. Available from: https://www.lexico.com/definition/historiography

OED (2022). -graphy. OED. [Viewed 14 August 2022]. Available from: https://www.lexico.com/definition/-graphy

White, H. (1988). Historiography and Historiophoty. *The American Historical Review*. 93 (5), 1193-1199.

新美學68　PH0276

新銳文創
INDEPENDENT & UNIQUE

第七藝 II：
從侯孝賢《悲情城市》到徐漢強《返校》

作　者	林　慎
責任編輯	尹懷君、劉芮瑜
圖文排版	黃莉珊
封面設計	王嵩賀

出版策劃	新銳文創
發 行 人	宋政坤
法律顧問	毛國樑　律師
製作發行	秀威資訊科技股份有限公司
	114 台北市內湖區瑞光路76巷65號1樓
	電話：+886-2-2796-3638　傳真：+886-2-2796-1377
	服務信箱：service@showwe.com.tw
	http://www.showwe.com.tw
郵政劃撥	19563868　戶名：秀威資訊科技股份有限公司
展售門市	國家書店【松江門市】
	104 台北市中山區松江路209號1樓
	電話：+886-2-2518-0207　傳真：+886-2-2518-0778
網路訂購	秀威網路書店：https://store.showwe.tw
	國家網路書店：https://www.govbooks.com.tw

出版日期	2023年9月　BOD一版
定　價	360元

讀者回函卡

國家圖書館出版品預行編目

第七藝.Ⅱ:從侯孝賢《悲情城市》到徐漢強
《返校》/ 林慎著. -- 一版. -- 臺北市:
新銳文創, 2023.09
　　面;　　公分. -- (新美學;68)
BOD版
ISBN 978-626-7326-03-9 (平裝)

1.CST: 影評 2.CST: 電影史 3.CST: 臺灣

987.013　　　　　　　　　112011479

人數十年在大街與小巷閒暇有時、奮勇有時的在地生活經驗。探研者能做的就是好像叢林中的探險家，盡量撥開迷霧，追求真相。常說旁觀者清，未必是真的。縱然一定有所限制，我希望可以至少謙卑地提供一個因背景和閱歷而異的觀讀角度，但願這角度對關心台灣的人來說是有趣味和具啟發性的。我也會盡量使用台灣的理論和素材。如有不足，請大家——尤其是台灣讀者們——多多包容，多多指教。現在讓我們同書共濟，渡過深淺海灣和奇山異夢，探索山海中、光影下的真相。

之中饒富既定的大小族群博弈傾向。這有助於我發展一己原創論述。

我亦希望多讀一些台灣人的想法。由國立交通大學教授陳光興的《去帝國：亞洲作為方法》到國立臺北藝術大學教授黃建宏的《在地之靈》，從電影上侯孝賢的悲情組曲和李安的普世人文關懷，再到黃信堯的荒謬草根生活和徐漢強的轉型正義迷思等等，透過這些豐富的文本，可以生成一些原創概念，煥發新思想的可能性。這些探研成果可以在台灣有其在地詮釋，為其未來略盡綿力。

這本續作將會繼續以影立論，分別講述台灣電影與台灣彼此衍生出的意義。今次會以上一本中縱時性、繁我自省等概念為根基，承先啟後，娓娓道出台灣之於華語區以及台灣之於世界舞台的格局思考。篇幅所限，我會先聚焦於侯孝賢《悲情城市》與徐漢強《返校》。原本還會討論其他導演的作品，譬如李安（《臥虎藏龍》、《色，戒》與張愛玲的原著並讀），以至比較新近的黃信堯（《大佛普拉斯》、《同學麥娜絲》）和九把刀《月老》等等，篇幅所限，只好將祈許帶到下幾冊去。

山不在高，有仙則名；水不在深，有龍則靈。台灣的長處不在地廣人多，而在精妙，料想影論也是同一回事。

最後，「第七藝」系列可以一寫便連寫兩本，並且從我的故鄉和鄰近的美麗島嶼——香港與台灣——開始，真叫人滿懷感激。作為一個實地研究者，我並不認為有任何方法可以取代當地

犬儒，更令人憂慮。台灣問題不只是刀槍問題，也是精神意志的問題，尤跟希望和強韌有關。想了想，「台灣問題」可能也是個偽議題，指向「台灣是問題」的錯誤方向。它不是有待他人解答的，而是有待外觀與內省而成的主體。

專門研究台灣的人類學家馬振華（Jeffrey Martin）曾是我的老師。根據他的研究，台灣社會雖是民主社會，主要價值卻跟英美體系略有不同，主宰社會運行的原則不只法治，更在於富有地方色彩的主要價值——法、理、情。英語中對應的「Law, Reason, and Sentiment」因而在台灣語境裡有了獨特的體現和延伸。台灣之所以與其他華語地區不同，撇不開這三大價值元素。當中「情」在構成台灣人文地貌的重要性上有時甚至超越了另外兩者。電影作為光影藝術，飽含理性與情感，自是這些價值於社會共情上的一種普遍吐納方式。可是複雜而細膩的台灣又豈是用一個字就能概括得到？

繼上一冊之後，今次會將鎂光燈從香港稍移至台灣。上次的電影論主要從香港電影獲得靈感，繼而作出了一些論述創造上的嘗試。收到劉教授和香港電影評論學會會長鄭政恆的推薦，由衷感激。當時心想，縱絕不完美，可幸的是它並非完全言之無物。亦因此著手寫台灣篇。台灣跟前著中的香港同樣處於東亞板塊大國中的狹縫與邊陲。電影工業是娛樂，亦是建立文化身分認同的當代重要工具，在地緣政治、本地文明及經濟起飛上無疑有著重要角色。除著社會發展，台灣電影在有機地發展的同時，冥冥

前言
20220801

> 亞細亞的孤兒　在風中哭泣
>
> 黃色的臉孔有紅色的汙泥
>
> 黑色的眼珠有白色的恐懼
>
> 西風在東方唱著悲傷的歌曲
>
> 多少人在追尋那解不開的問題
>
> 多少人在深夜裡無奈地嘆息
>
> 多少人的眼淚在無言中抹去
>
> 親愛的母親這是什麼真理
>
> ——《亞細亞的孤兒》羅大佑歌曲

　　2022 年 8 月 1 日，台海正面臨「第四次台海危機」，衝突如箭在弦，時局折射在《第七藝 I》的推薦人台灣世新大學劉永晧教授的序言中。感激之餘，那篇過譽的文字使我隱約感到台灣島嶼雖說大不大，說小不小，優美景緻下卻潛伏著歷史幽靈與亡魂地靈。我不禁想，如果上帝的天秤不經意地傾側，台灣在彈指間就此消失了，這本書不復存在……

　　這裡不存在，便不會有你我思想相遇這完美的一瞬。

　　也許和平日久，人會急中生智，也有人會緩中失智，化成